www.cumbresdelmartial.com.ar
Ushuaia-Tierra del Fuego

Cumbres del Martial

VILLA DE MONTAÑA

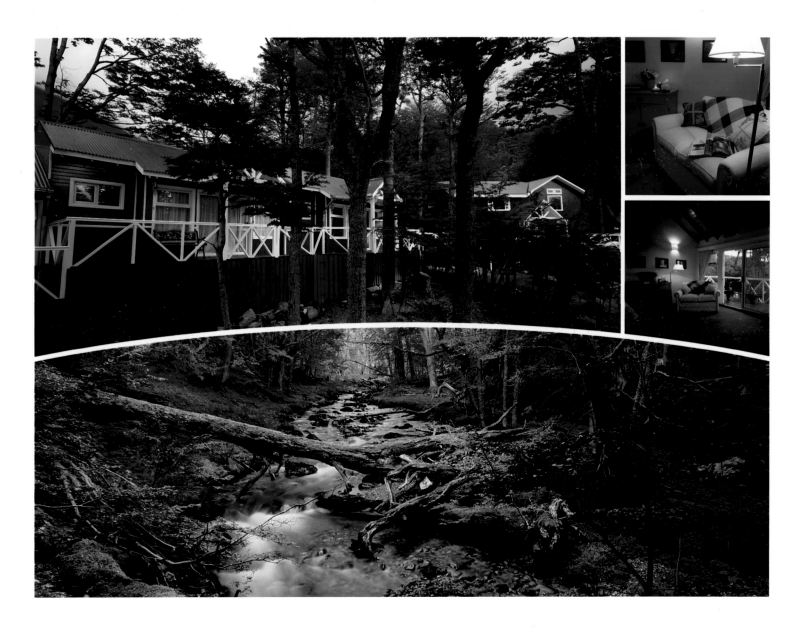

FOREWORD

Tierra del Fuego is one of those special far away places the world, a place with haunting names, a rich history on both sea and land, pirates, gold-miners, pioneers. It is a land of contrasts, called the "land of fire", but with a cool climate; with wild, unexplored places, but with jets arriving daily. It is a place only a few of the world's population will ever be able to visit. To most, it is a far-away secret place; years ago, it was even chosen by the National Geographic for its book "Secret Corners of the World." It is a place where many visitors come for a day or two, have a look at the town, the National Park, take a drive up Route 3, and leave again. Cruises ships stop for four or five hours, expecting their passengers, in that time, to 'experience' this land at the end of the world.

Then there are the others, those who come to Tierra del Fuego, decide this is where they want to be, and stay. Or come back again and again to discover more of our Island. It takes time and patience to learn to know a place, as it does a person. And our Island is many places, the mountains, lakes, forests, sea shore, channels, meadows, beaches, swamps, towns. There are many secret worlds to discover. Often the special placesare those that are hidden, that are not obvious or that are easily overlooked. Sometimes one must just sit down and wait, feel, smell and observe the little things, even when it appears there is nothing there. This lesson came home to me years ago. Another botanist and I were driving up a road to look for certain plants when it began to rain. Within minutes the road turned to slippery mud and we were stuck. The surroundings were bare plains with a shallow lake in the distance; only short grassland and no interesting plants, we thought. Nevertheless, we left our mired vehicle and walked toward the lake.

There we found dozens of miniature flowering plants, none taller than a blade of grass, and most of them new to us. Without our mishap, we would have missed them completely. This is the subject of this book: quietness, attention, observation.

Gustavo Groh is one of those who stayed. He came to Tierra del Fuego with his family at age 15, in 1986, and has remained. Photography became his life, his means of expression. In this book he is not trying to show the cities, farms, man-made things. He has spent hours, days and months looking for the subtle corners of nature, especially the sea and the sky, the coasts and the forest. These are photographs to make you think, to feel the essence of the land and to try to find such places for yourself. For those who do not have the time to seek out such spots for themselves, the photographs in this book will bring a sense of what Tierra del Fuego is about. You will want to study them, absorb them, again and again.

N. Goodall, Ushuaia, Septiembre de 2003.

INTRODUCCION

Tierra del Fuego es uno de esos lugares especiales, distante del resto del mundo, con nombres misteriosos, una vasta historia tanto en su tierra como en el mar que la rodea, piratas, mineros, pioneros. Es la tierra de los contrastes, llamada "tierra del fuego", pero con un clima frío; con lugares salvajes e inexplorados, aunque los aviones lleguen diariamente. Sólo puede ser visitada por una ínfima proporción de la población mundial. Para la mayoría, es un lejano y secreto lugar; incluso, años atrás, fue elegida por National Geographic para su libro "Secret Corners of the World" (Rincones Secretos del Mundo). Es un lugar al que muchos turistas vienen por un par de días, hechan un vistazo al pueblo, el Parque Nacional, recorren la Ruta 3 y se van.

Los cruceros se detienen aquí por cuatro o cinco horas, con la intención que sus pasajeros "experimenten" esta tierra en el fin del mundo.

También están los otros, los que vienen a Tierra del Fuego, deciden que es aquí donde quieren estar, y se quedan. O vuelven una y otra vez para descubrir más nuestra Isla. Lleva tiempo y paciencia aprender a conocer un lugar, como a una persona. Y nuestra Isla posee muchos lugares, montañas, lagos, bosques, costa marina, canales, praderas, playas, pantanos, pueblos. Hay muchos mundos secretos por descubrir. Frecuentemente esos lugares especiales están escondidos, y pueden ser pasados por alto fácilmente. A veces uno sólo tiene que sentarse y esperar, sentir, oler y observar las pequeñas cosas, aún cuando parece no haber nada allí. Esta enseñanza llegó a mi años atrás. Con otro botánico estábamos conduciendo por una ruta en busca de ciertas plantas cuando comenzó a llover. En minutos la ruta se tornó barrosa y resbaladiza, y nos encajamos. Los alrededores eran planicies con un lago somero a la distancia, sólo pasto corto y sin plantas interesantes, eso creíamos. No obstante, dejamos nuestro embarrado vehículo y caminamos hacia el lago.

Ahí encontramos docenas de diminutas plantas con flores, ninguna más alta que una hoja de pasto, y la mayoría de ellas nuevas para nosotros. Si no hubiéramos tenido ese inconveniente, nos las hubiéramos perdido por completo.

Este es el tema de este libro: tranquilidad, silencio, atención, observación. Gustavo Groh es uno de los que se quedaron. Vino a Tierra del Fuego con su familia a los 15 años, en 1986, y permaneció aquí. La fotografía se convirtió en su vida, su forma de expresarse. En este libro no trata de mostrar las ciudades, estancias, las cosas hechas por el hombre. Ha pasado horas, días y meses buscando los sutiles rincones de la naturaleza, especialmente el mar y el cielo, las costas y el bosque. Estas son fotografías que nos hacen pensar, sentir la esencia de la tierra y buscar esos lugares para nosotros mismos. Para aquellos que no tienen el tiempo de buscar esos espacios para ellos mismos, las fotografías de este libro le brindarán una idea sobre Tierra del Fuego.

El lector querrá estudiarlas, absorberlas, una y otra vez.

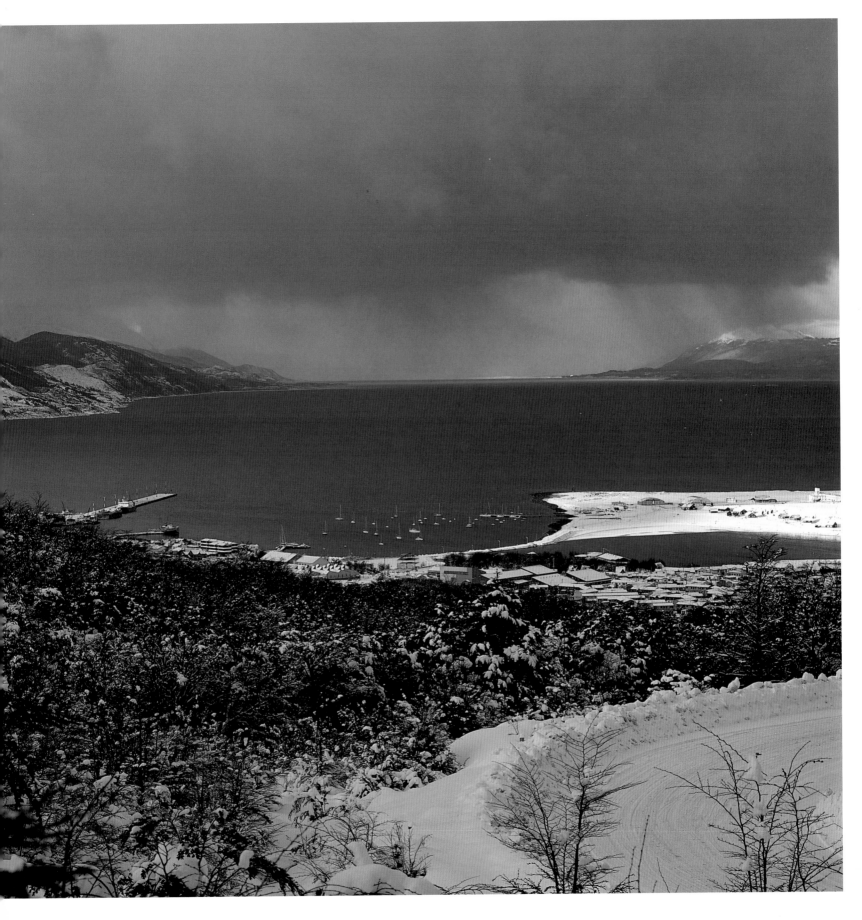

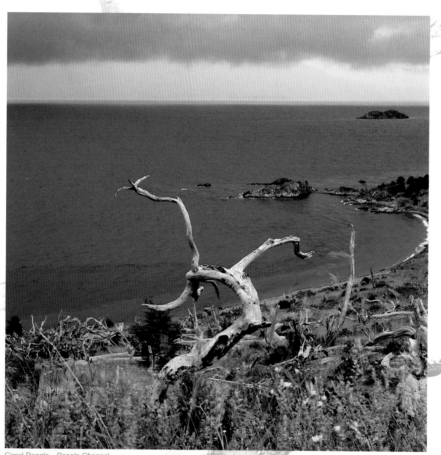

Canal Beagle - *Beagle Channel*

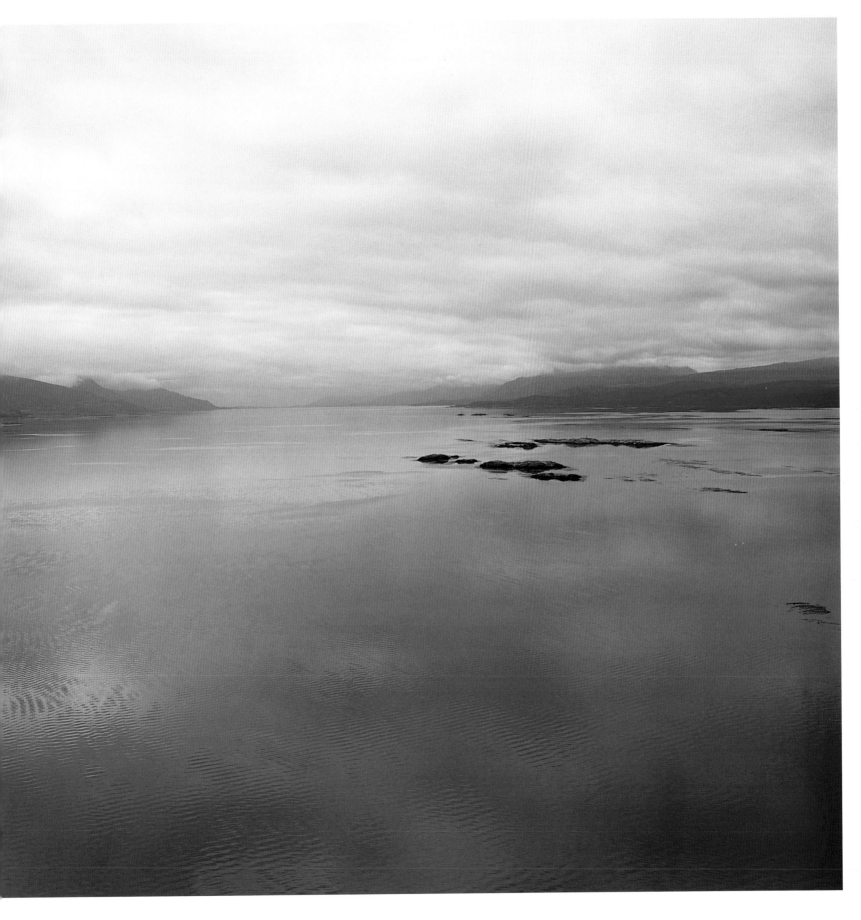

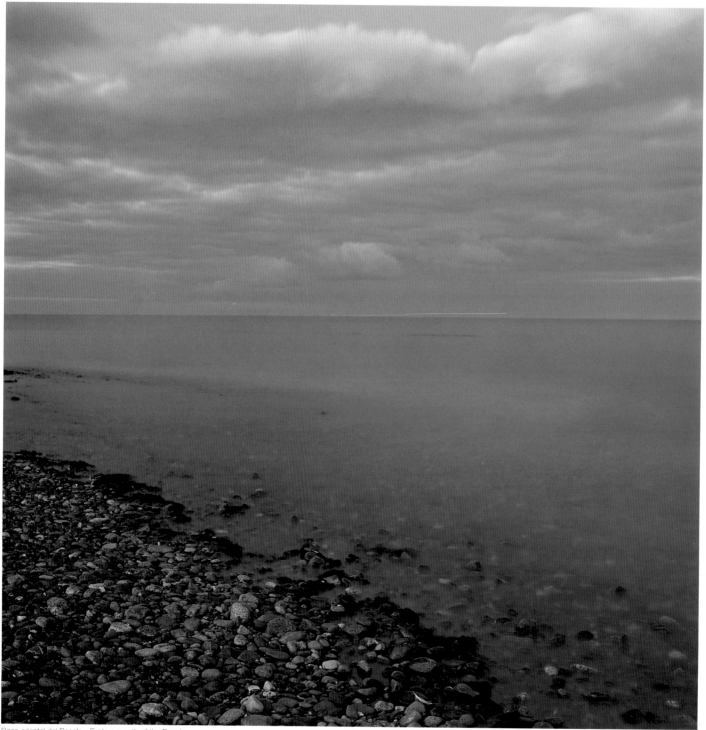

Boca oriental del Beagle - *Eastern mouth of the Beagle*

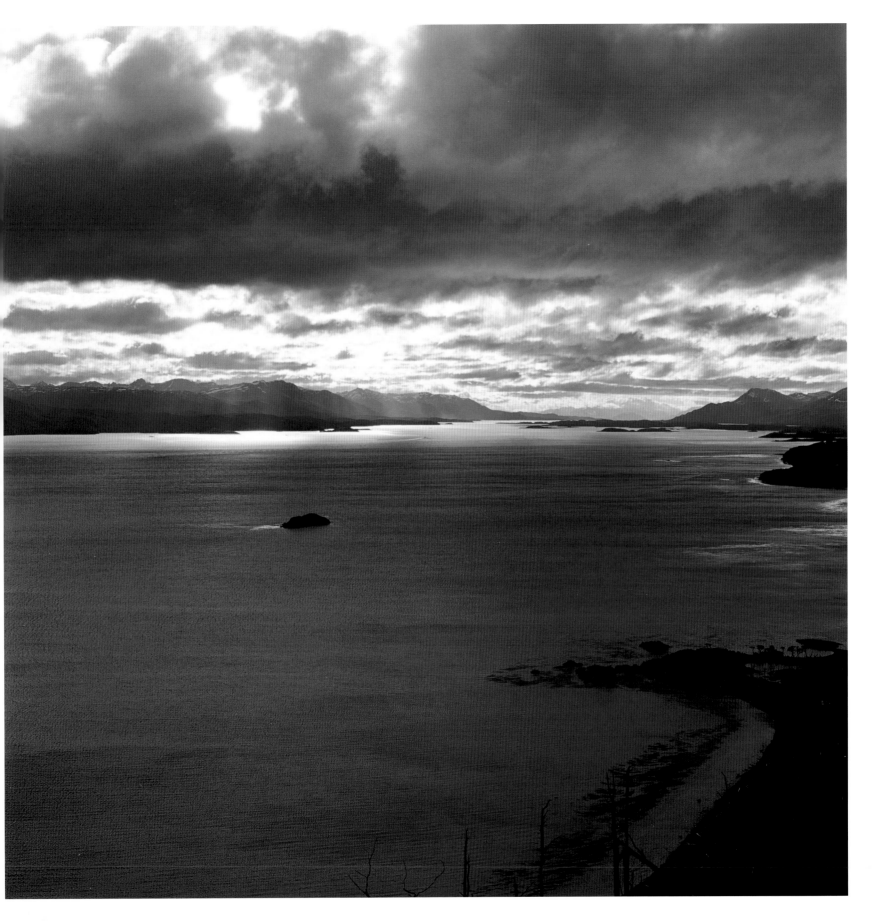

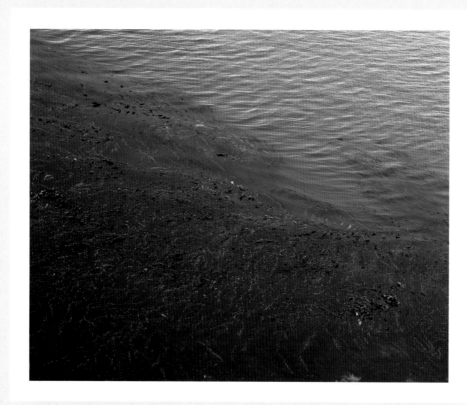

Cachiyuyos - *Giant kelp (macrocystis pyrifera)*

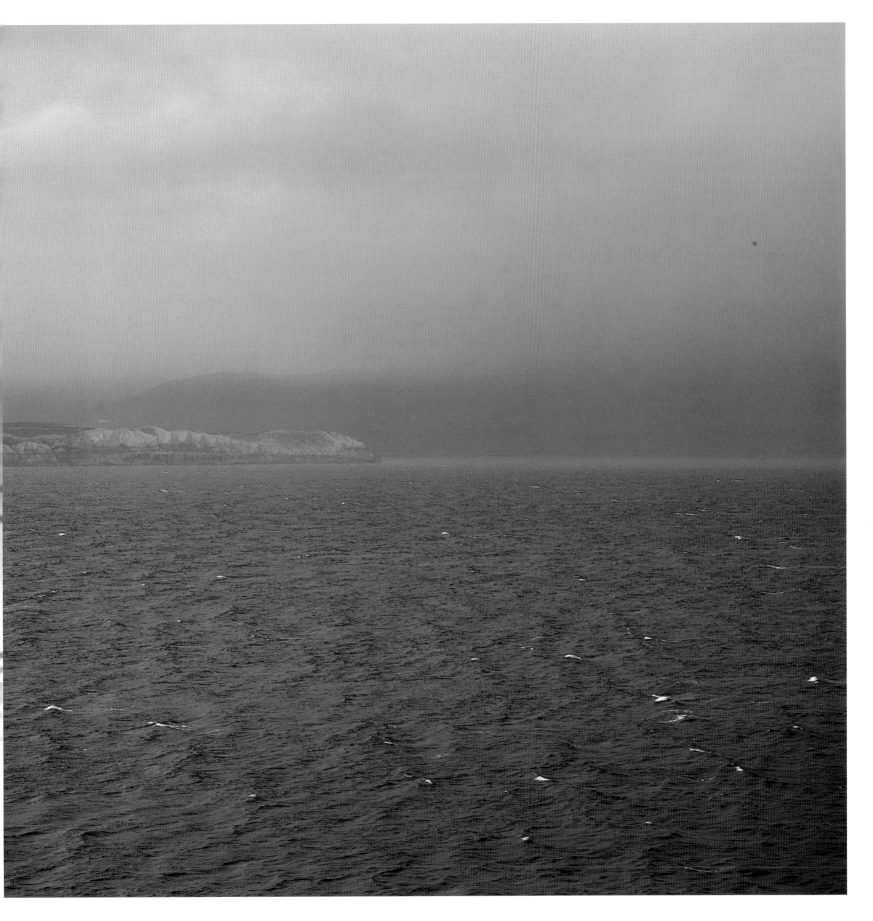

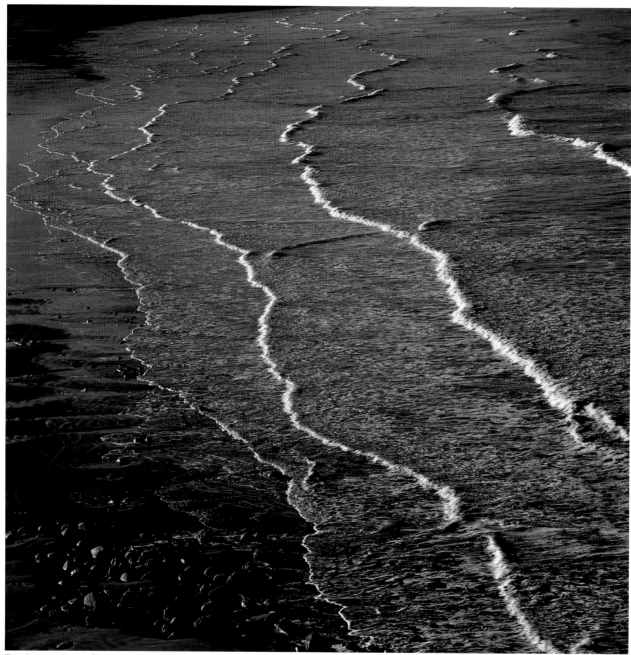

Playa Almanza - *Almanza Beach*

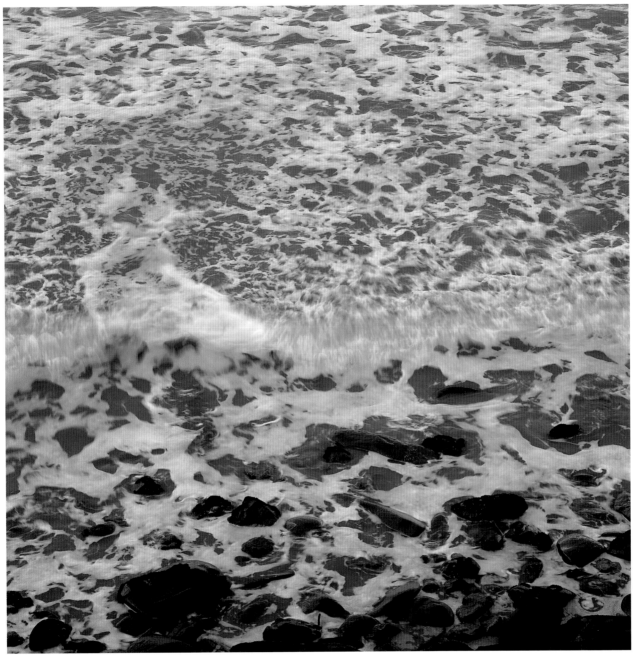

Rompiente - *Breakers*

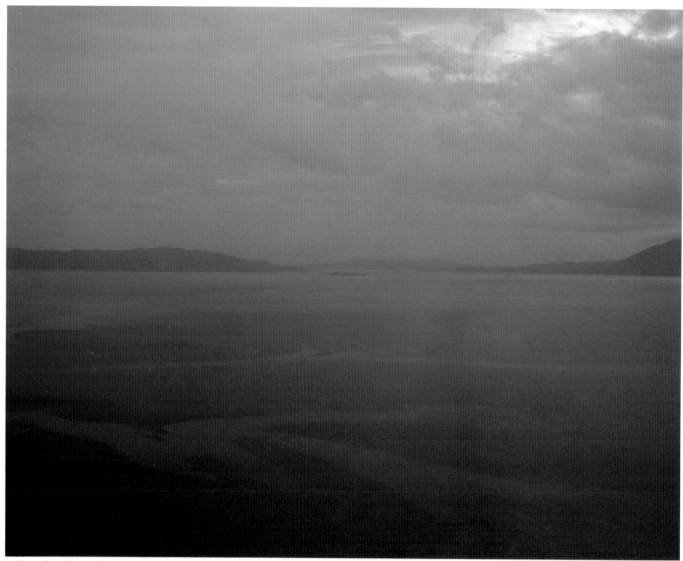

Isla Picton, Canal Beagle - *Picton Island, Beagle Channel*

"ELLA"

Aquí está ella,
donde el Ande agobiado
de tanta nieve eterna,
dobla la dorsal espina
buscando alivio en el este.
Con el afán de la piedra,
sedienta de sal,
encuentro de cóndores rapaces
con amantes gaviotas marineras.

Aquí nació,
a la orilla del canal,
que avisa en su abrazo,
calmo a veces,
borrascoso otras,
la unión final,
Atlántico y Pacífico.

Un fin del mundo parido en mil gamas,
blancas témperas derramadas en glaciares,
verdirrojos óleos de lengas otoñales,
azules acuarelas de aguas abismales.

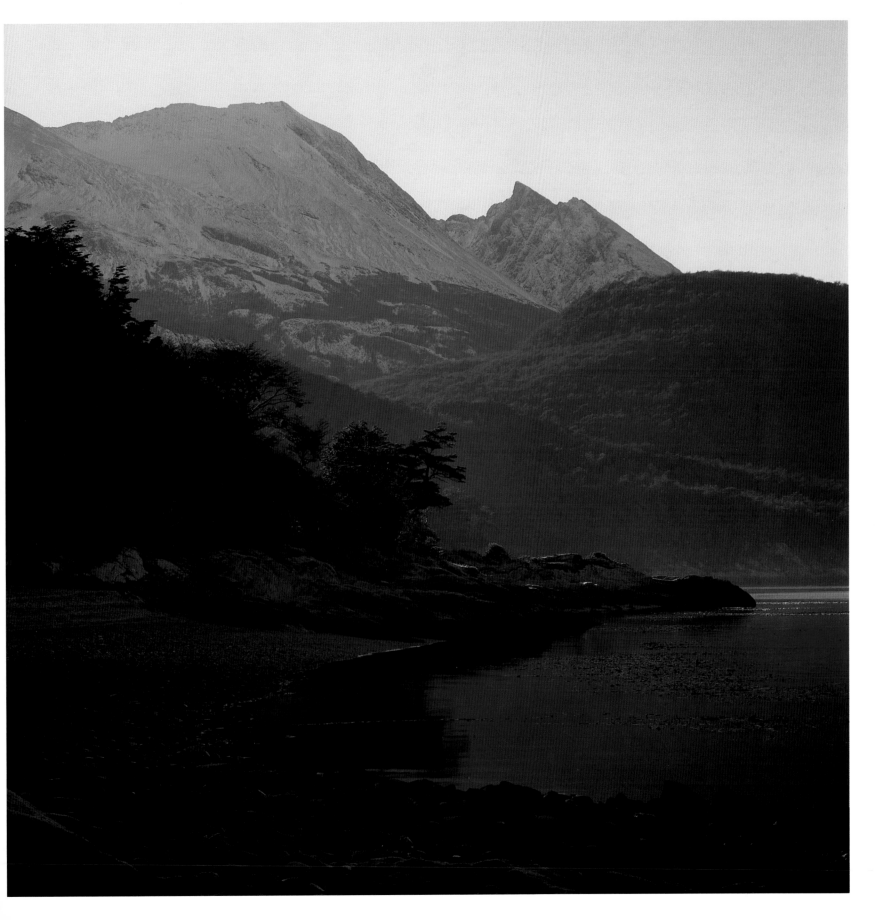

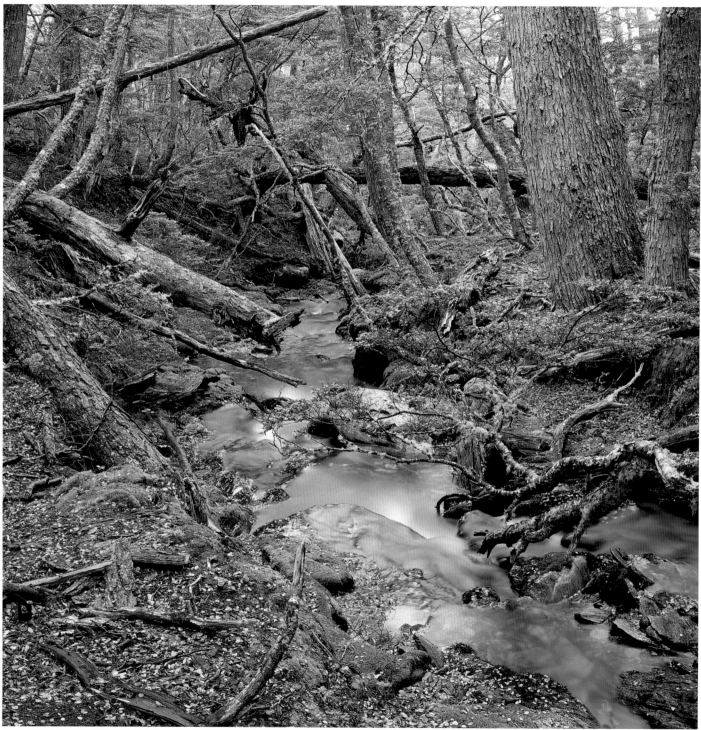

Arroyo Buena Esperanza - *Buena Esperanza Stream*

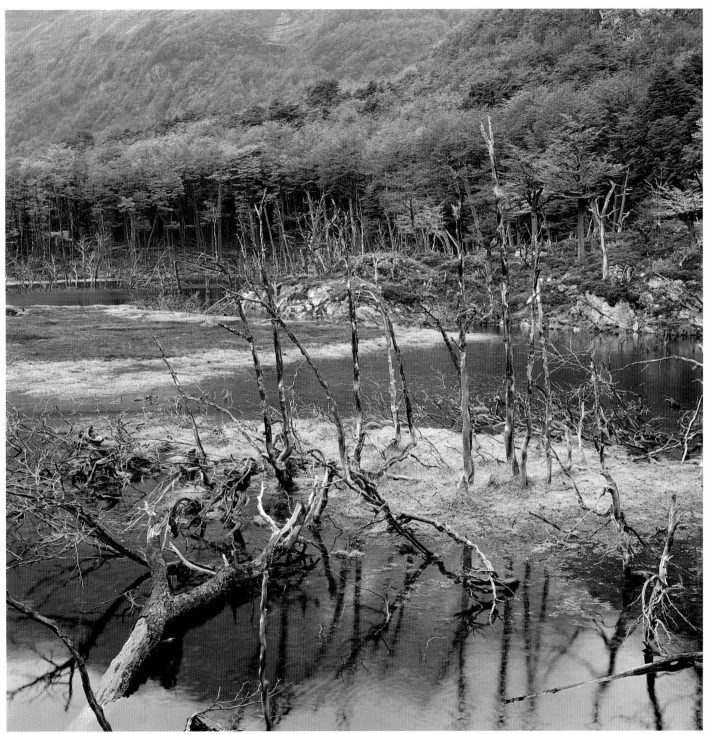

Valle de Andorra - *Andorra Valley*

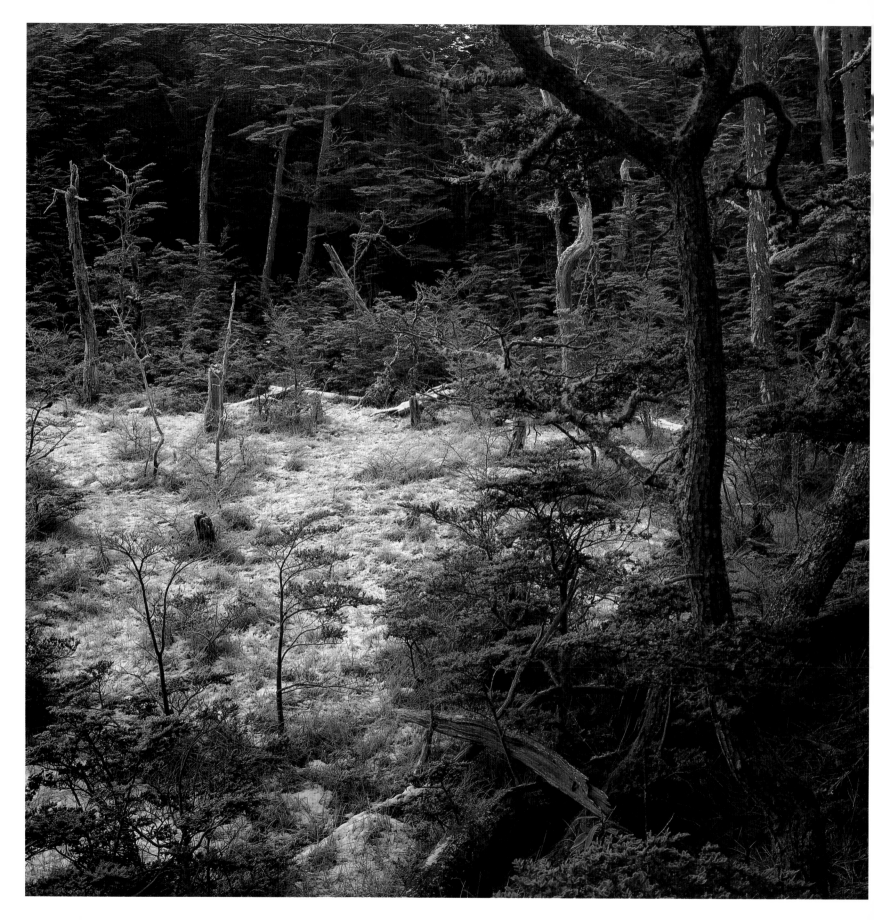

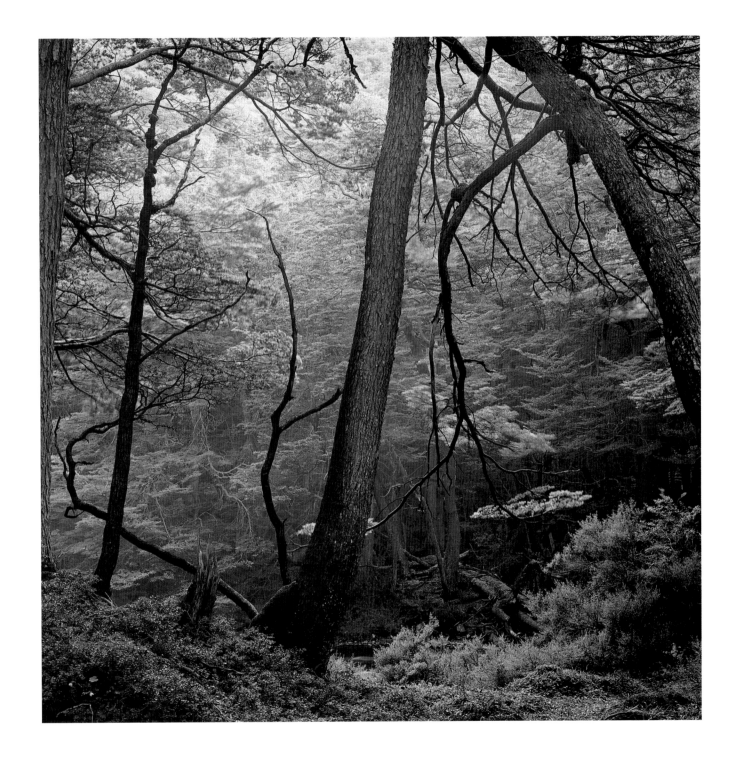

Senda Costera, Parque Nacional - *Coastal Path, National Park*

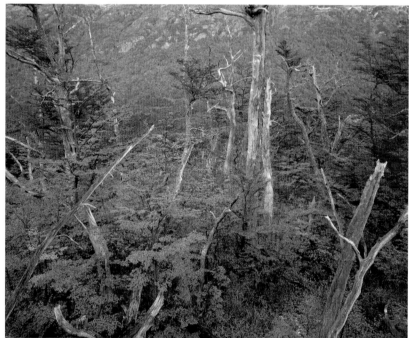

Otoño, Paso Garibaldi - *Autumn, Garibaldi Mountain Pass*

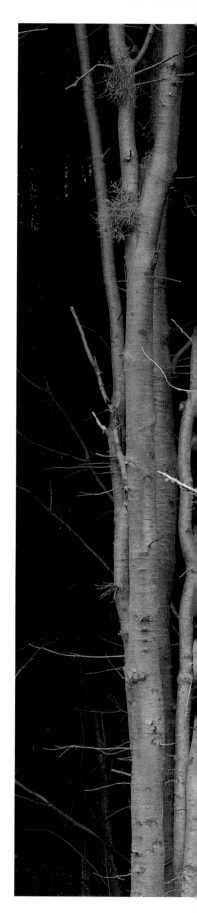

Lengas - Lenga, *Nothofagus pumilio* ▶

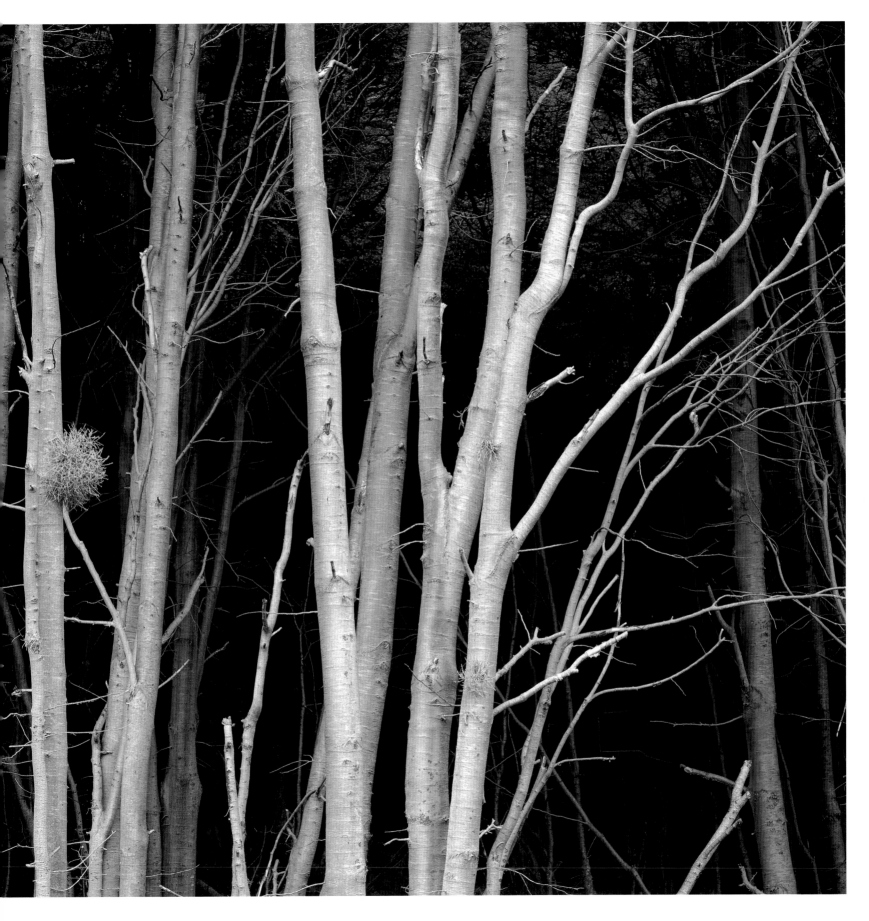

"SER COIHUE" *

En verano me refugio,
acorazo en islas,
retorcidas, secretas,
mi piel vieja.

El monte no es mío,
turbas de lengas**- me rodean,
me roban el sol
y los pájaros.

Se que debo esperar,
su verde es ilusorio,
un otoño rojo vendrá
y un desnudo invierno,
las volverá yermas.

Entonces, ella, será mía.

Intuiré su aliento en nubes,
prematuras en abril,
corearé su nombre,
en la garganta,
del viento sur.

Ella despertará en su alcoba,
de ventisqueros y morenas,
ocultará al sol indiscreto,
me besará en copos
y dormirá en mis hojas,
su suspiro de cristal.

Cuando vuelva el sol,
brillarán en mis ramas,
sus lágrimas de carámbano.

Me dirá adiós desde el glaciar,
yo guardaré siempre la copa verde,
esperando a la nieve,
mi amante.

* LENGA: árbol mayoritario en el bosque fueguino, pierde sus hojas en invierno.
** COIHUE: único árbol del monte fueguino que mantiene perenne su copa verde, aún en el crudo invierno

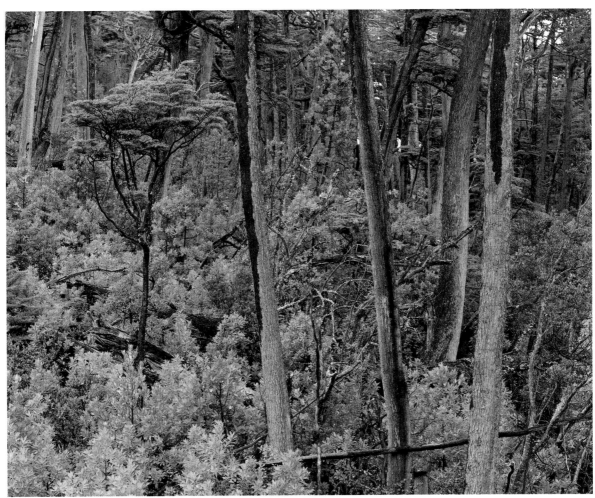

Canelos, Moat - *Winter's bark trees, Moat*

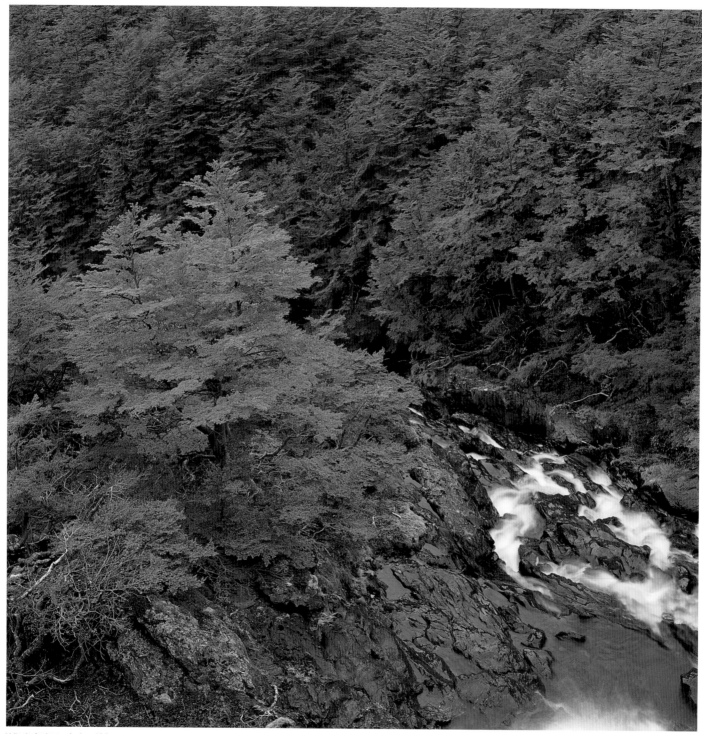

Valle de Andorra - *Andorra Valley*

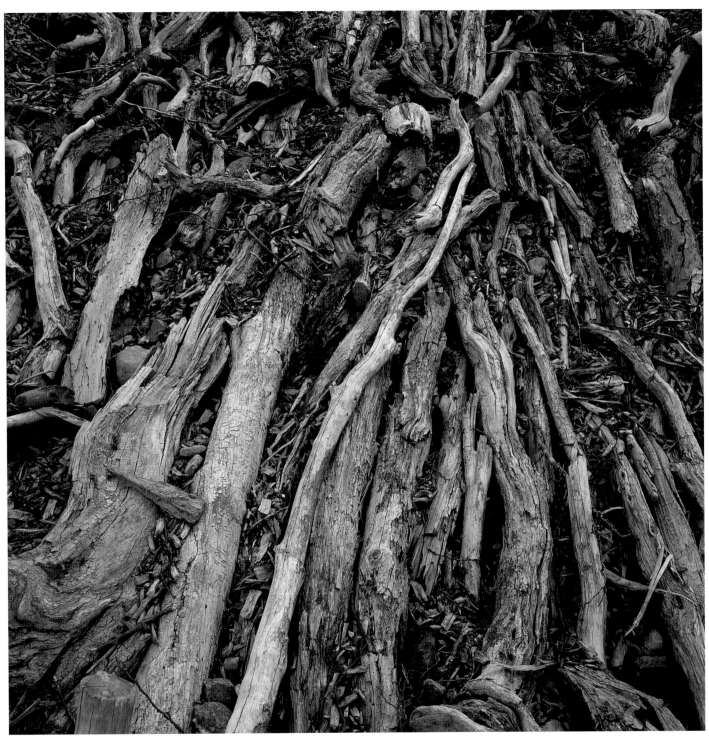

Orillas Rio Lasifashaj - *Banks of the Lasifashaj River*

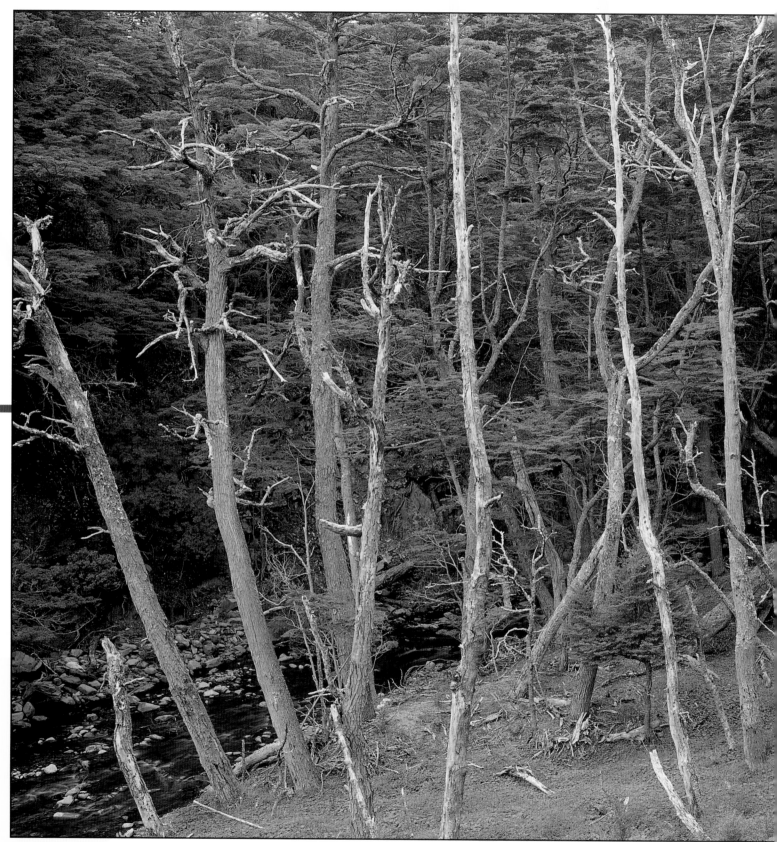

Lengas, Rio Chico, Moat

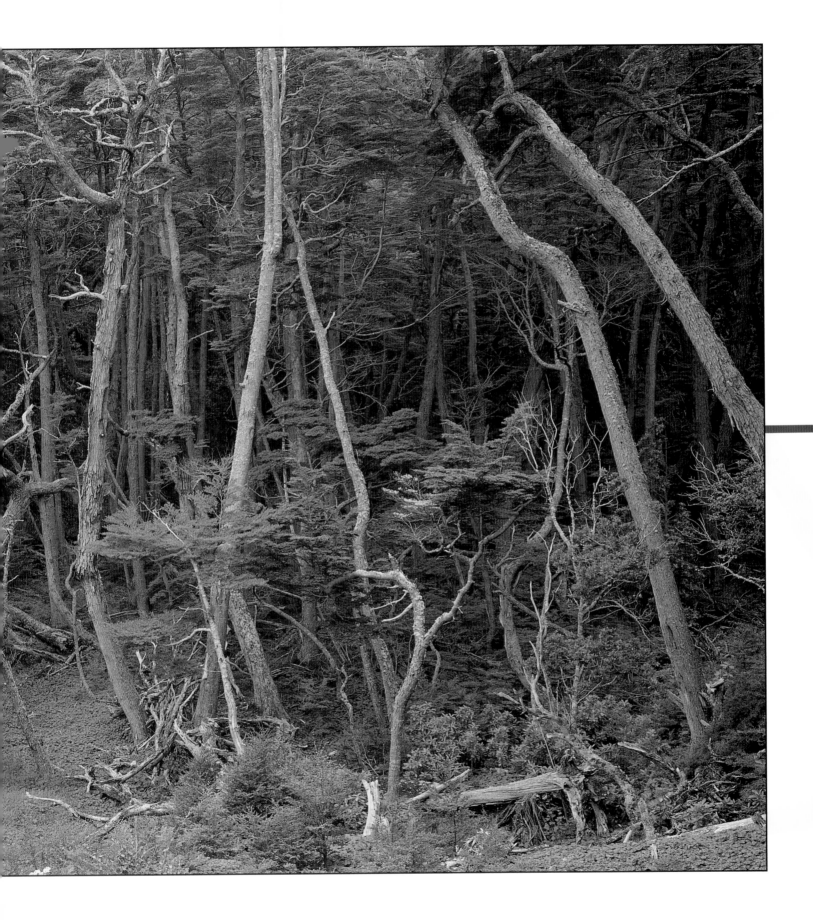

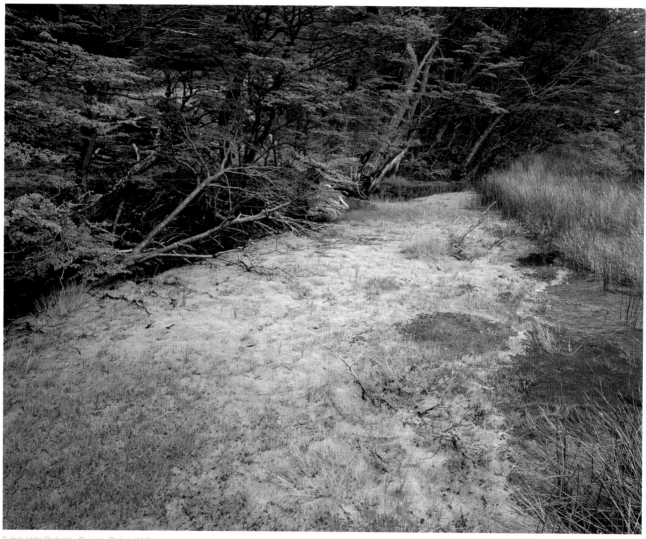

Turbal, Valle Carbajal - *Swamp, Carbajal Valley*

Turbales, Valle Tierra Mayor - *Sphagnum bogss, Tierra Mayor Valley* ▶

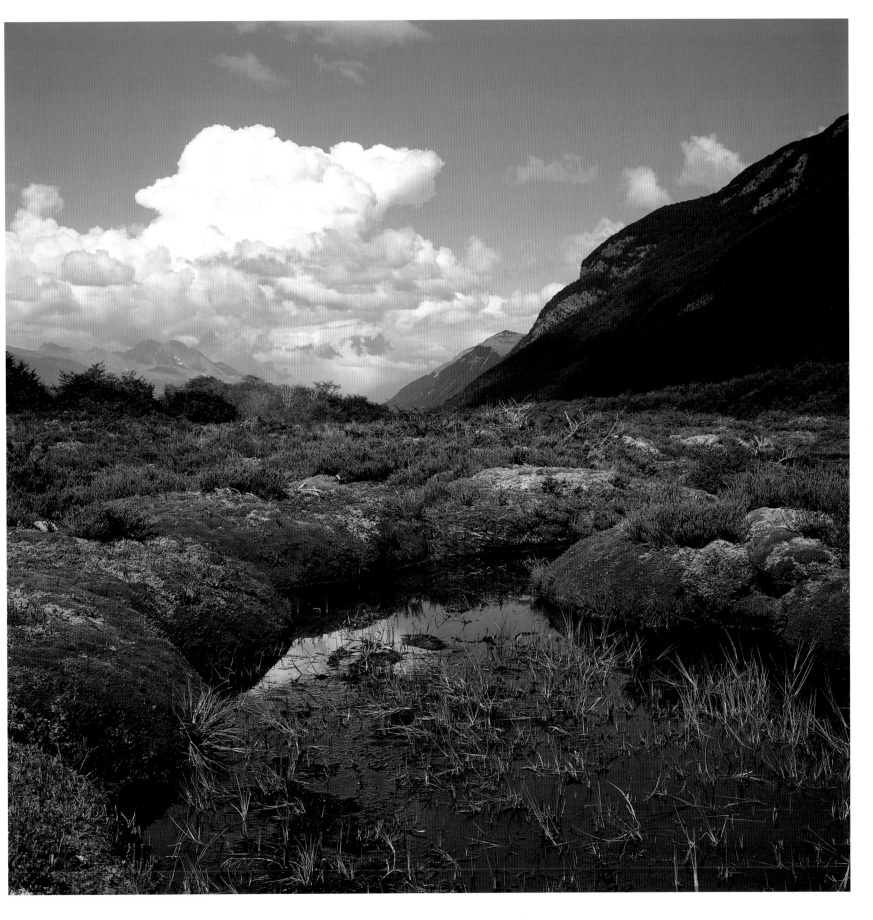

Turba - *Sphagnum Moss* ▶

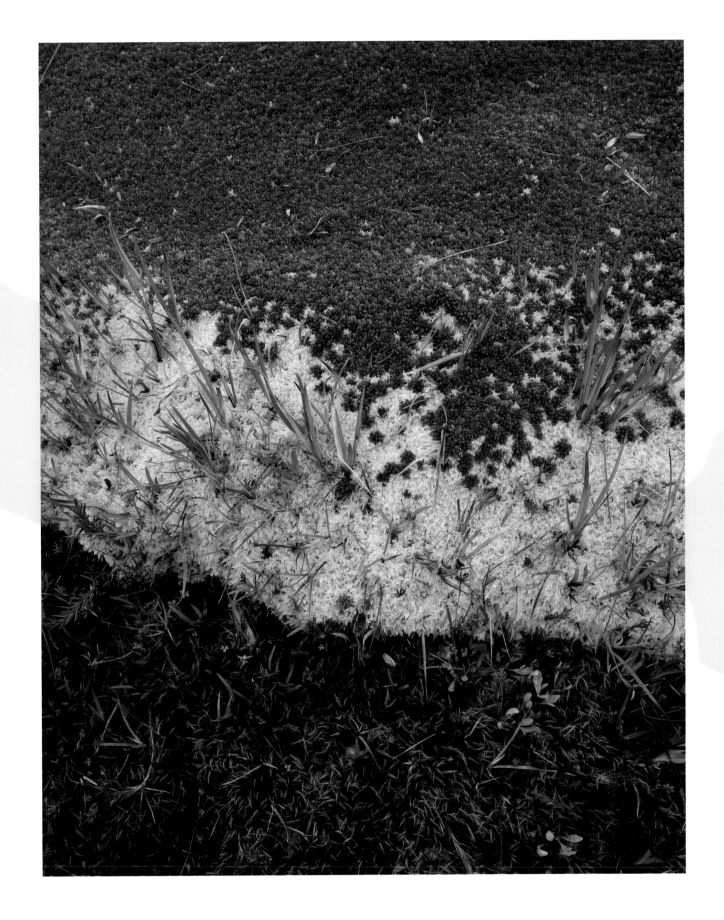

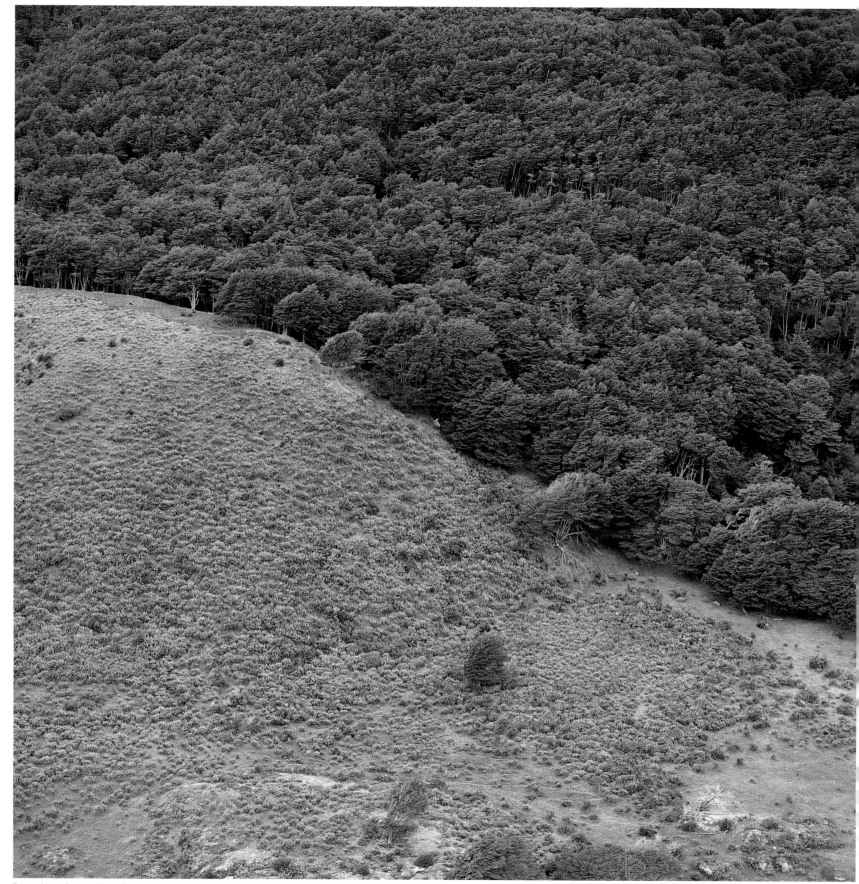

Bosque Monte Susana - *Monte Susana woodlands*

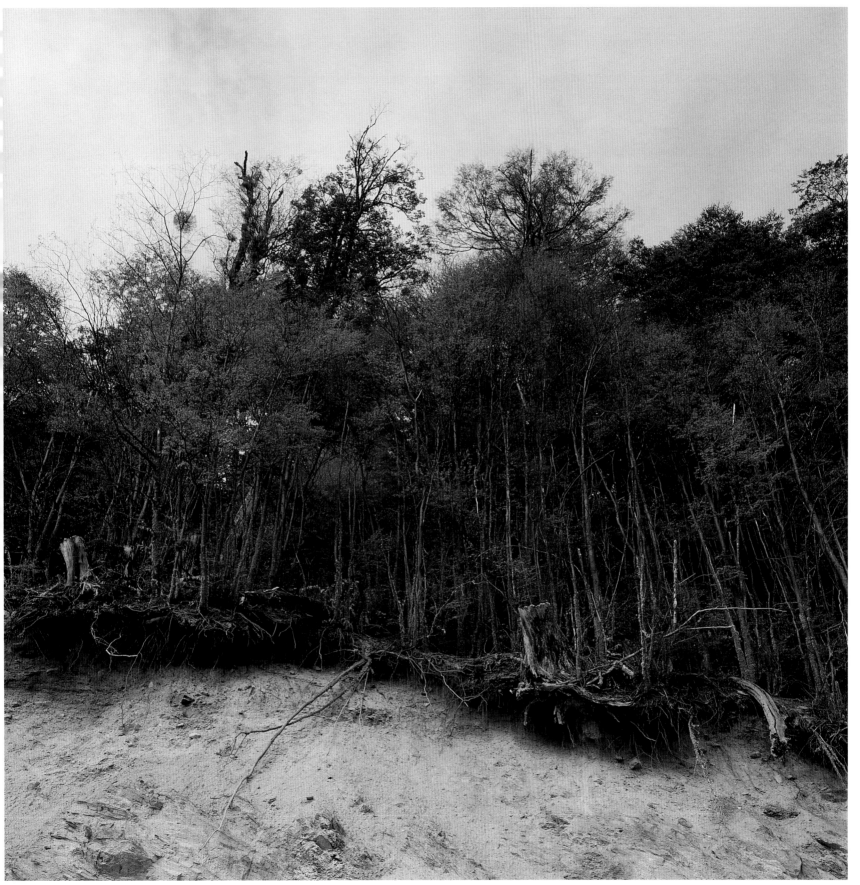

Lengas, Lago Escondido

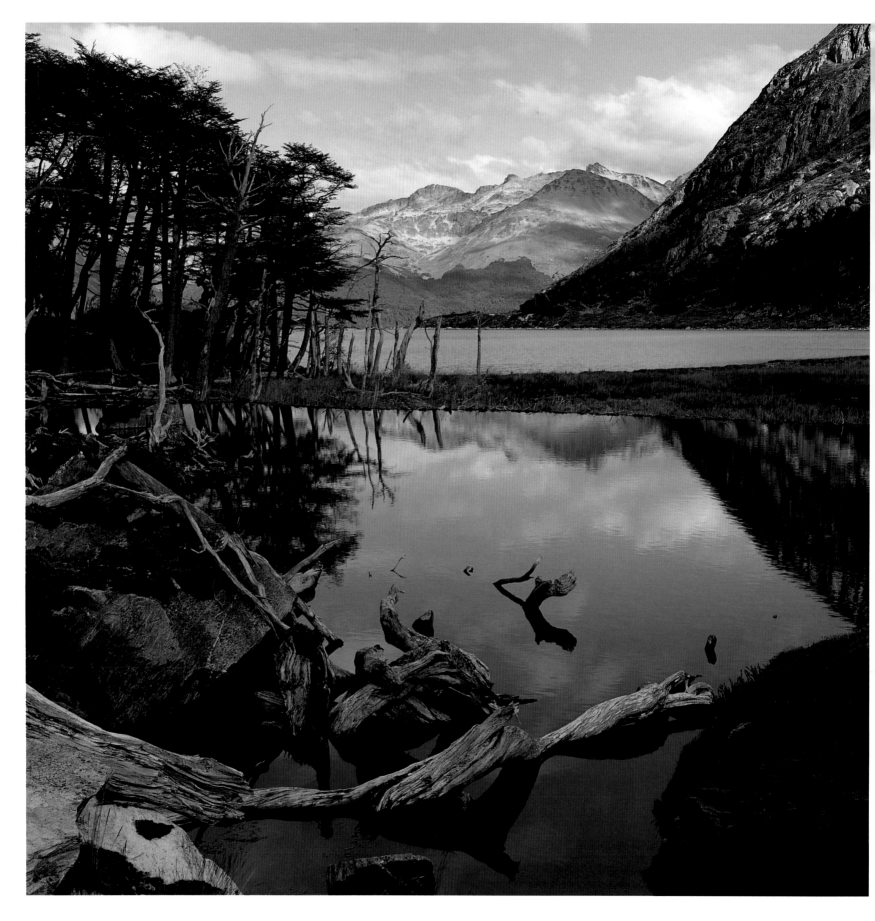

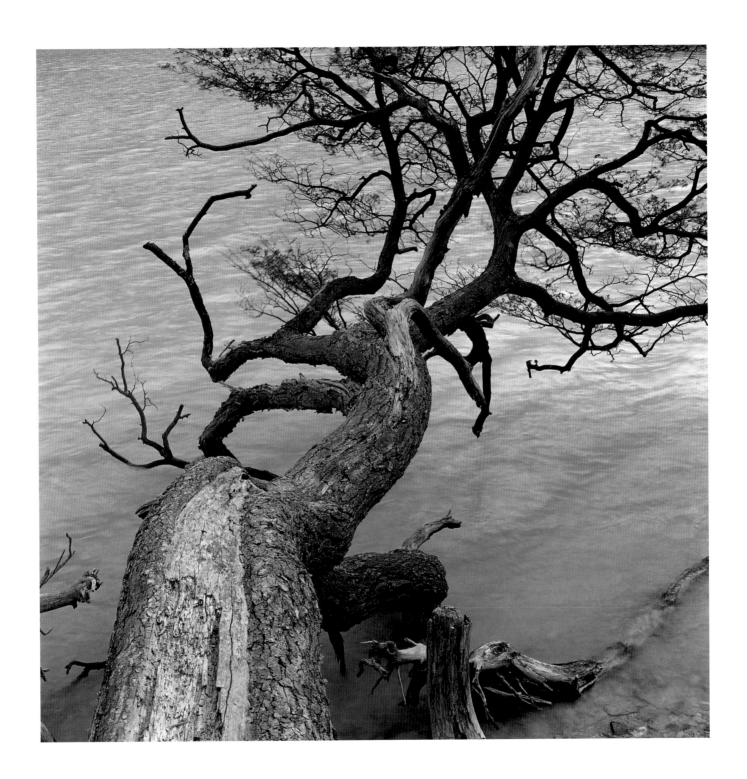

Laguna Esmeralda - *Esmeralda Lagoon*

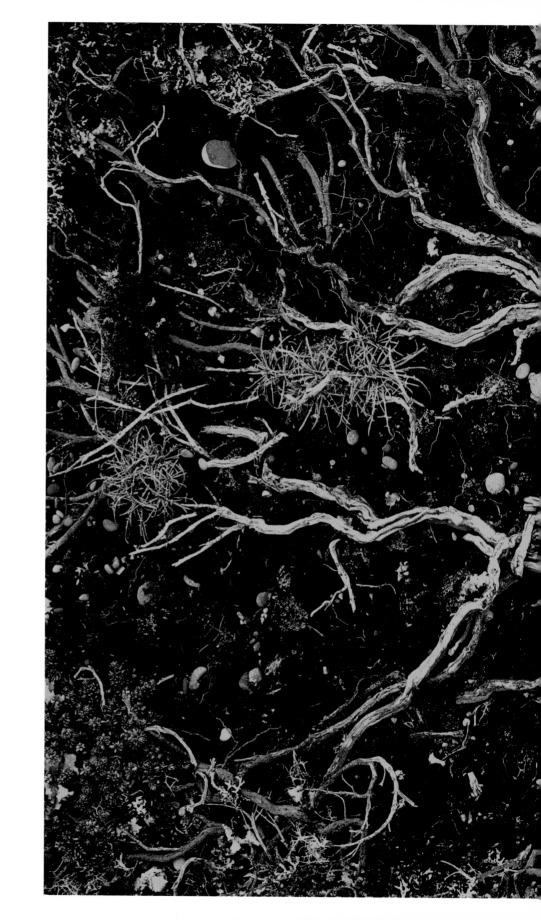

Mata negra - *Fashine (Chiliotrichum diffusum)*

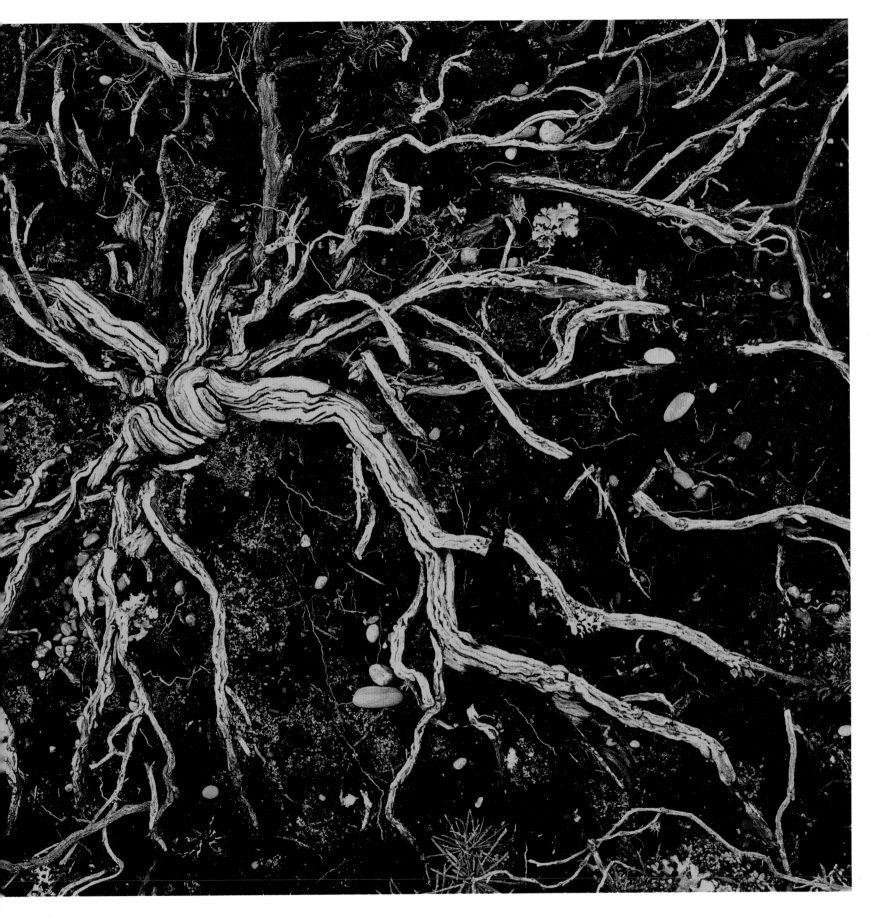

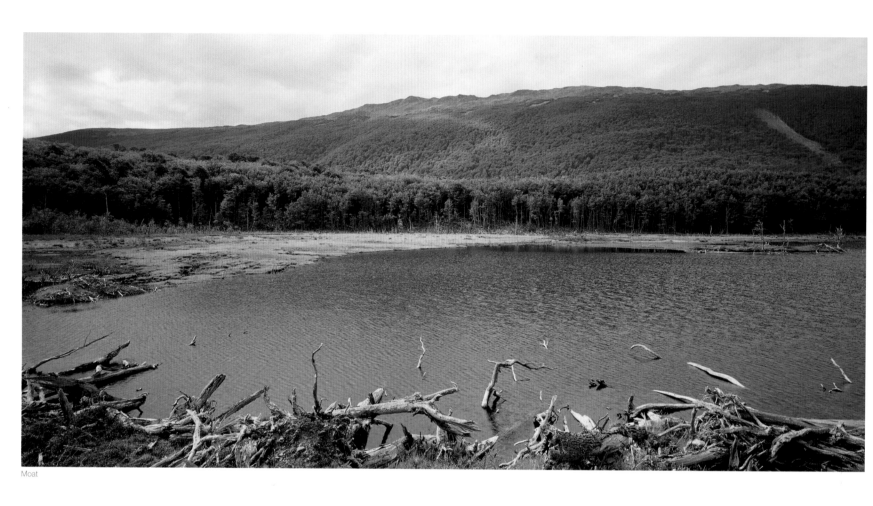

Moat

... verdirojos óleos de lengas otoñales ...

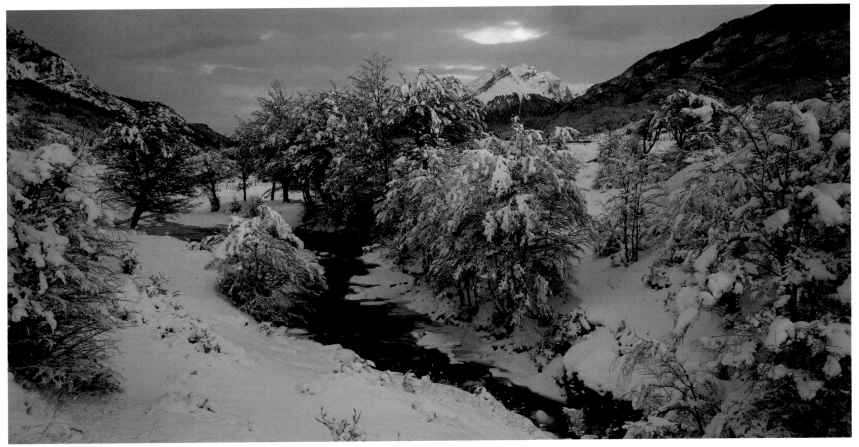

Ushuaia, Rio Pipo

... azules acuarelas de aguas abismales.

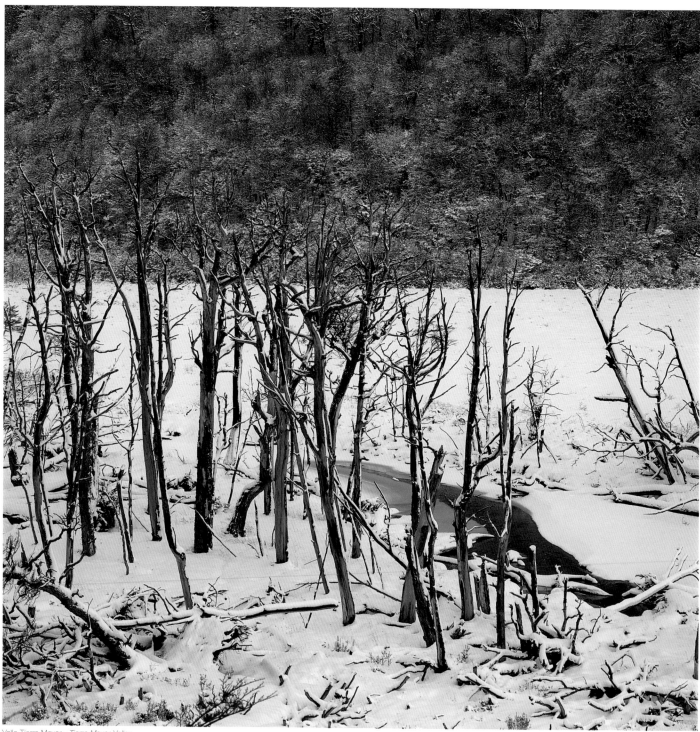

Valle Tierra Mayor - *Tierra Mayor Valley*

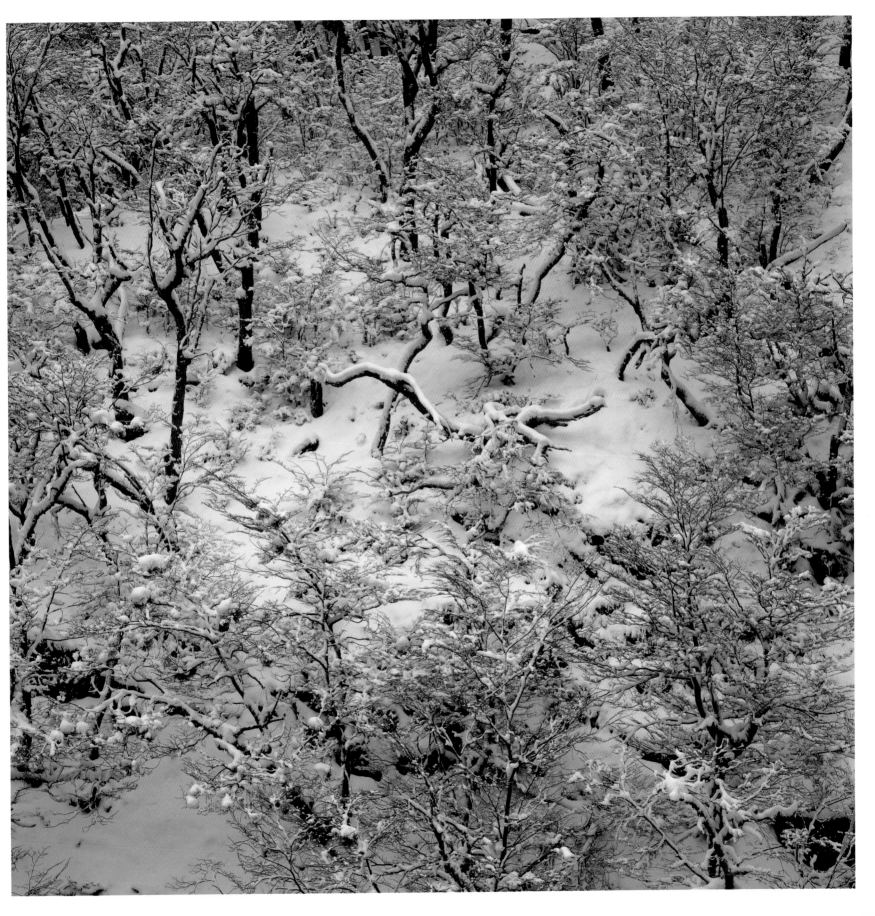

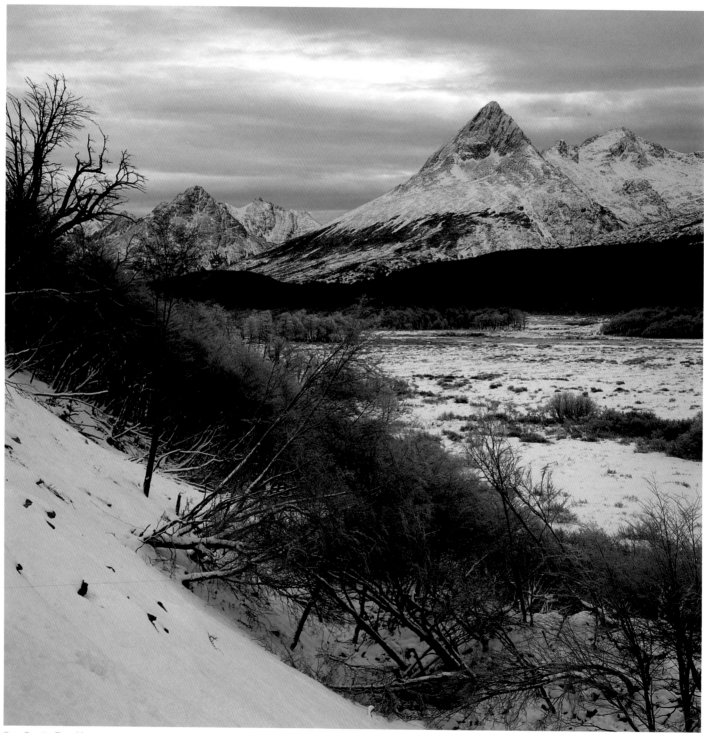

Cerro Bonette, Tierra Mayor

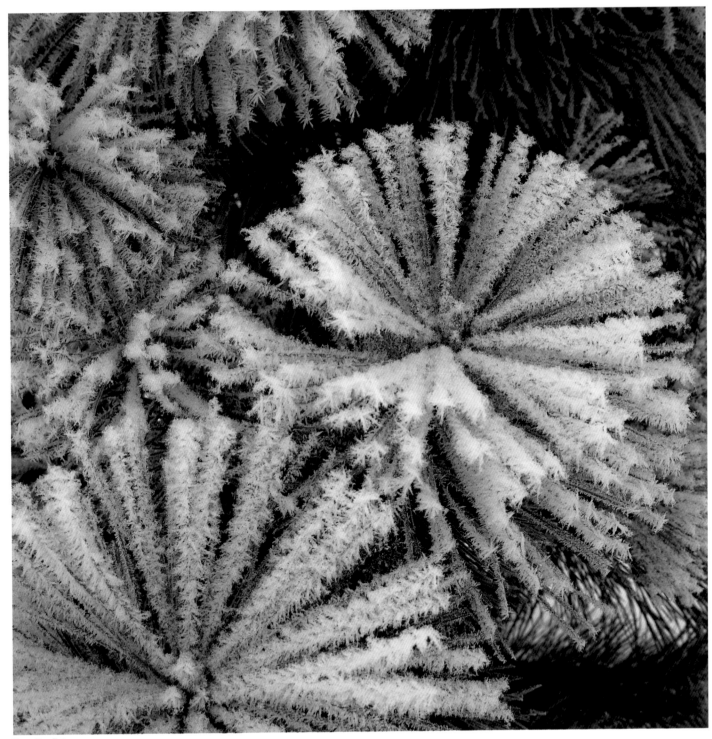

Pino - *Pine Tree*

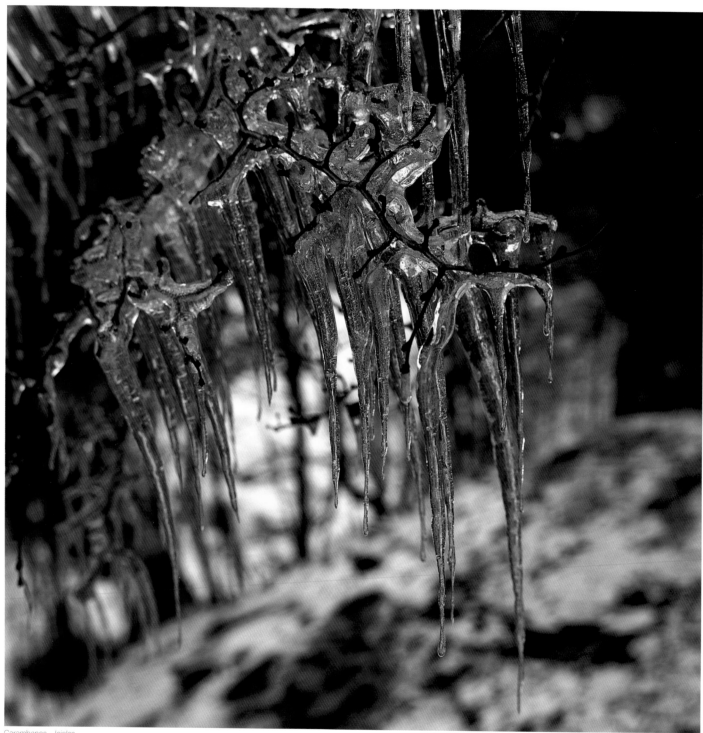

Carambanos - *Icicles*

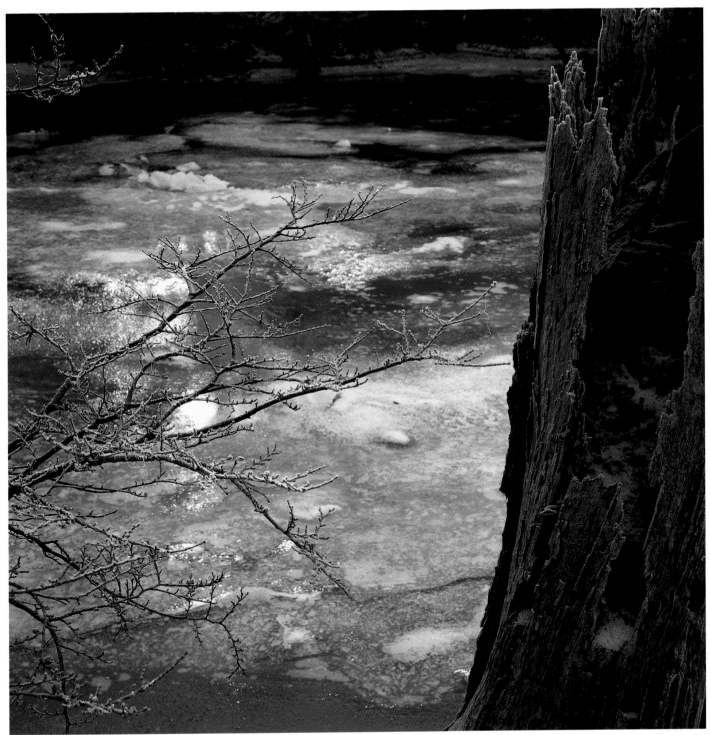

Invierno, Parque Nacional - *Winter, National Park*

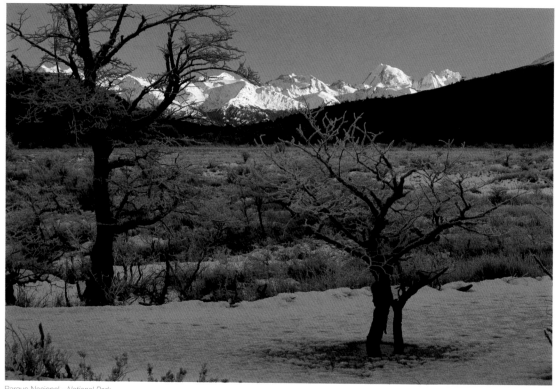

Parque Nacional - *National Park*

Coihue - *Nothofagus betuloides* - *Evergreen beech* ▶

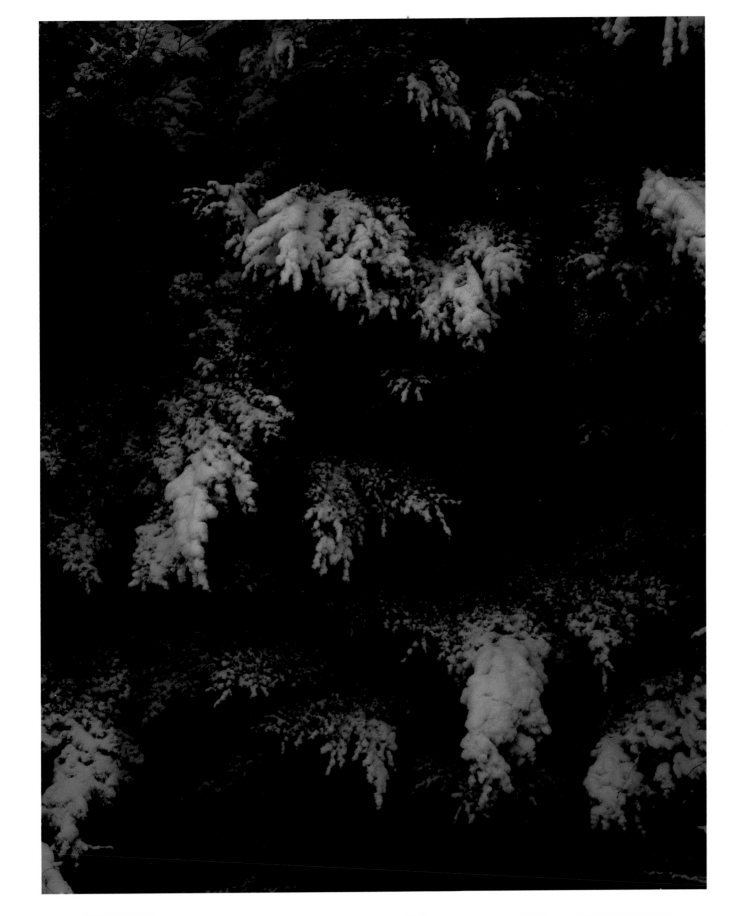

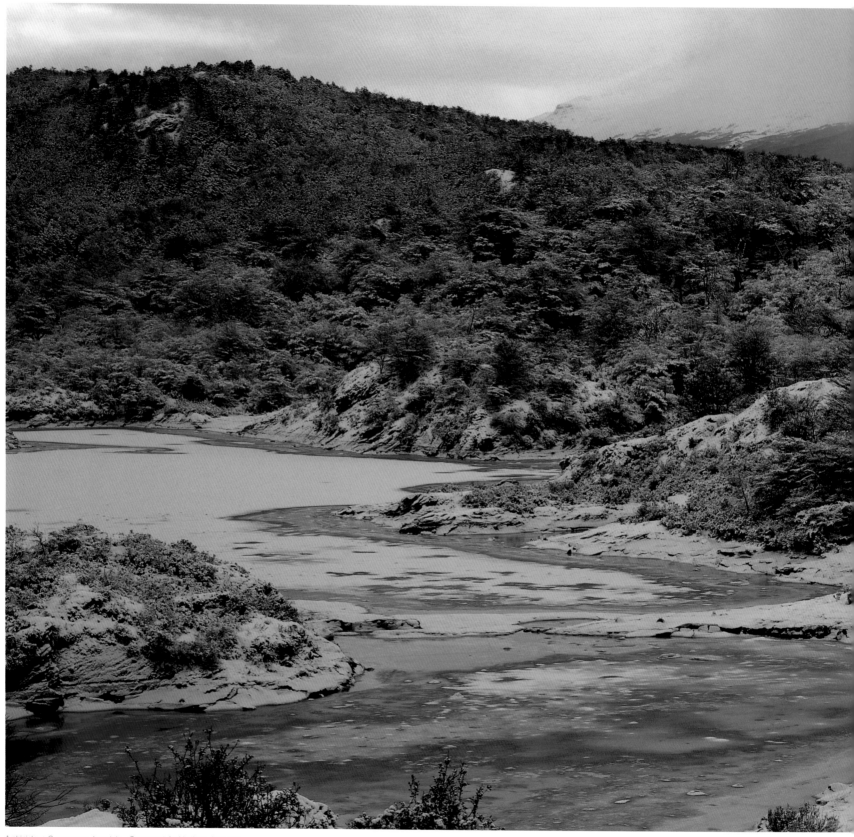

Archipielago Cormoranes, Lapataia - *Cormorant Archipelago, Lapataia*

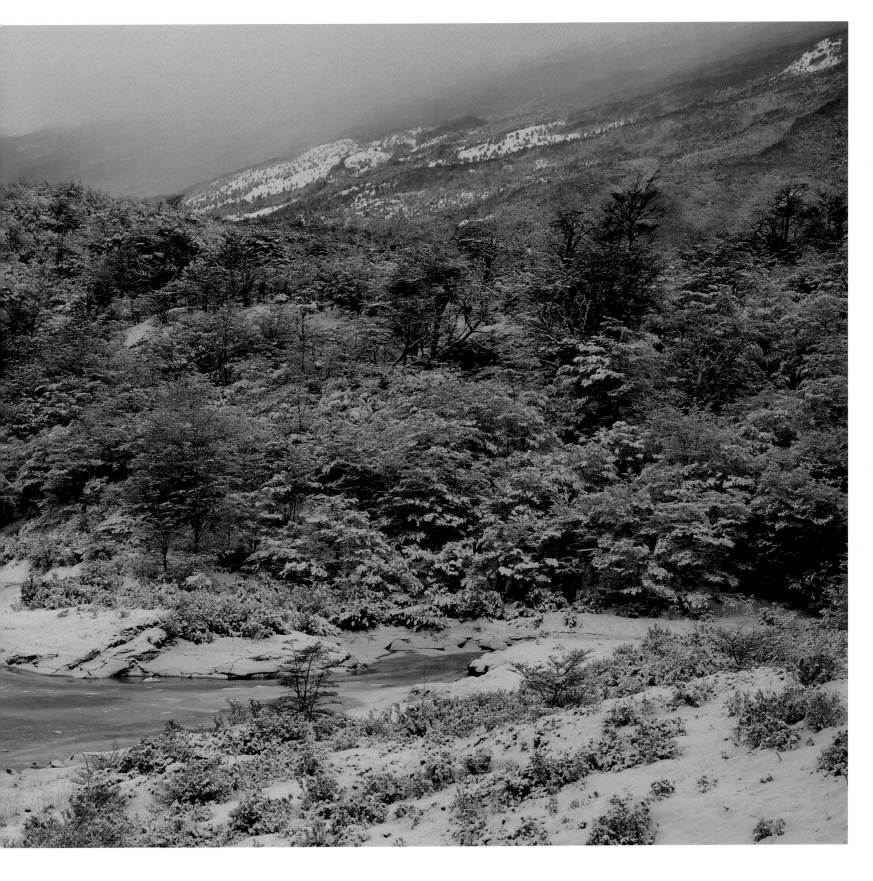

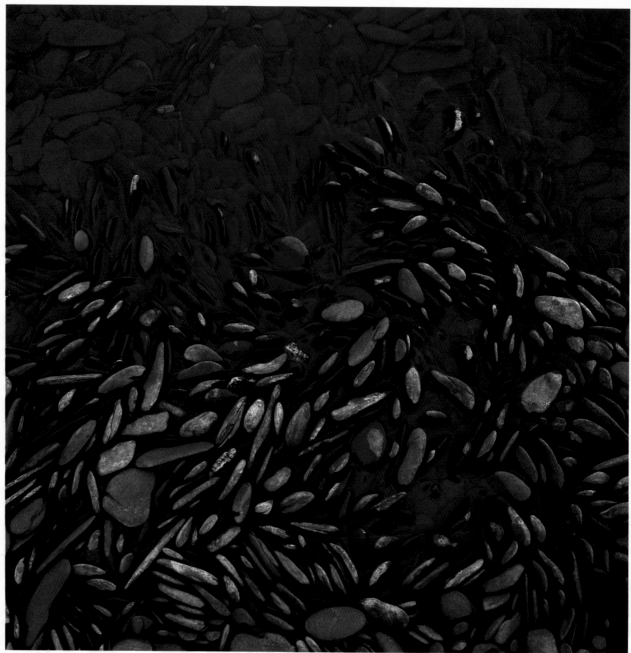

Guijarros - *Pebbles*

Cachiyuyos - *Giant kelp* ▶

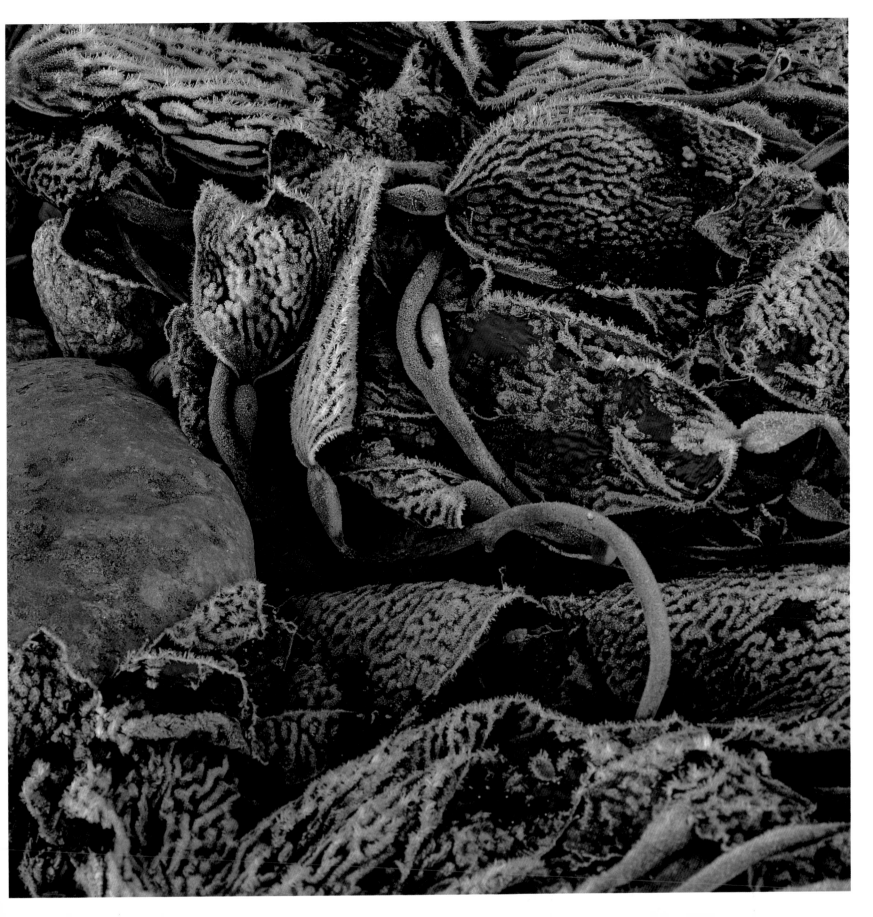

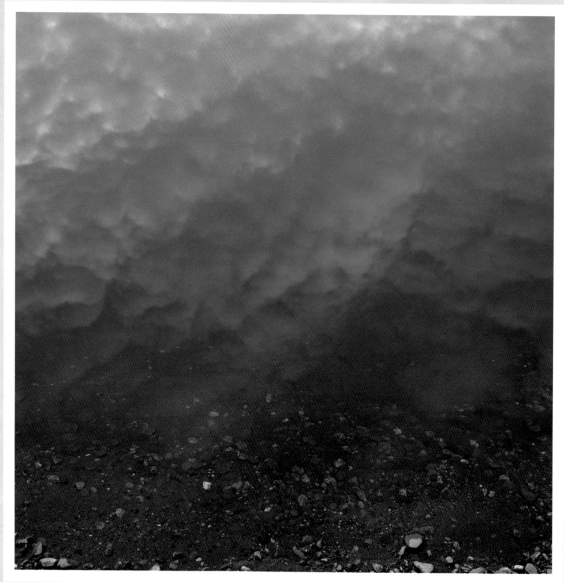

Costa Rio Ovando - *Ovando River coast*

Lago Fagnano ▶

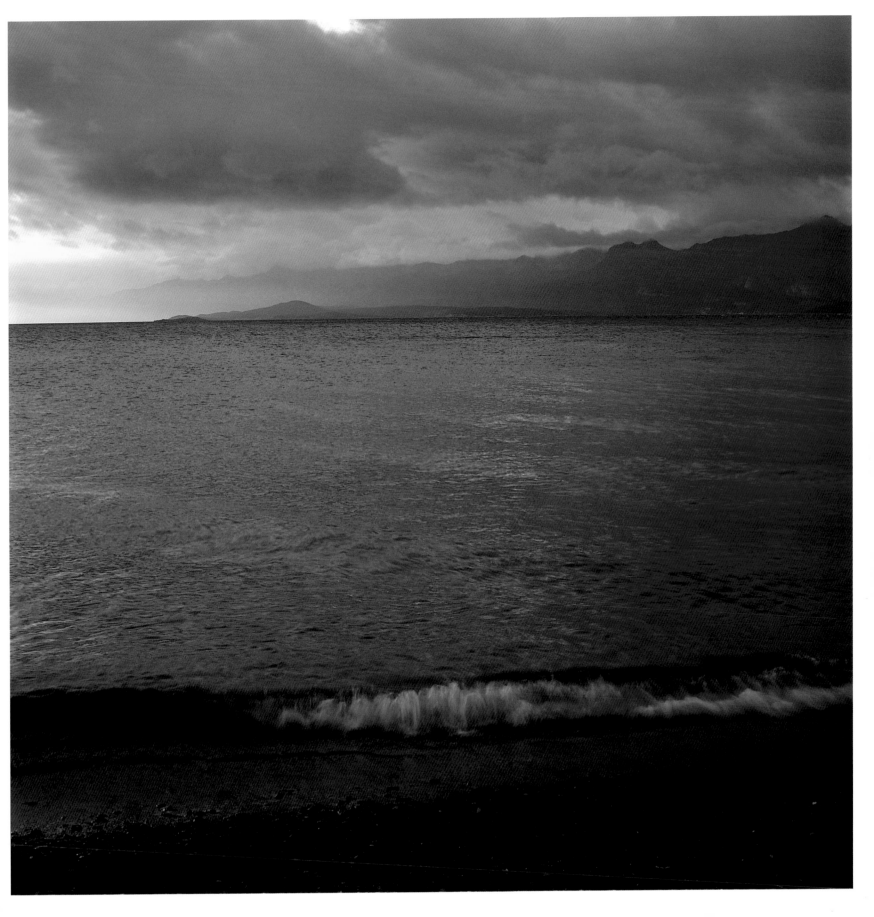

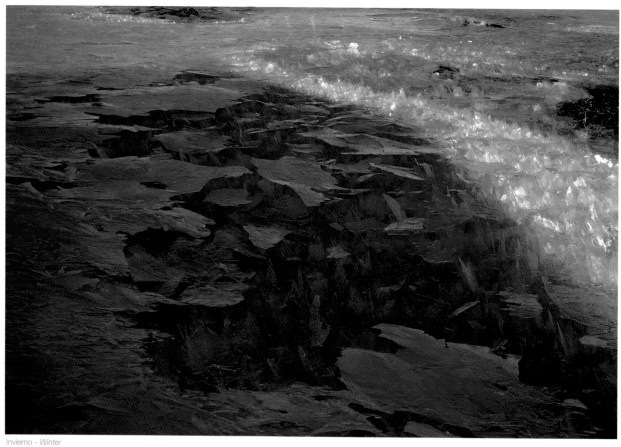

Invierno - *Winter*

Costa, Ensenada Zaratiegui - *Coast, Zaratiegui Cove* ▶

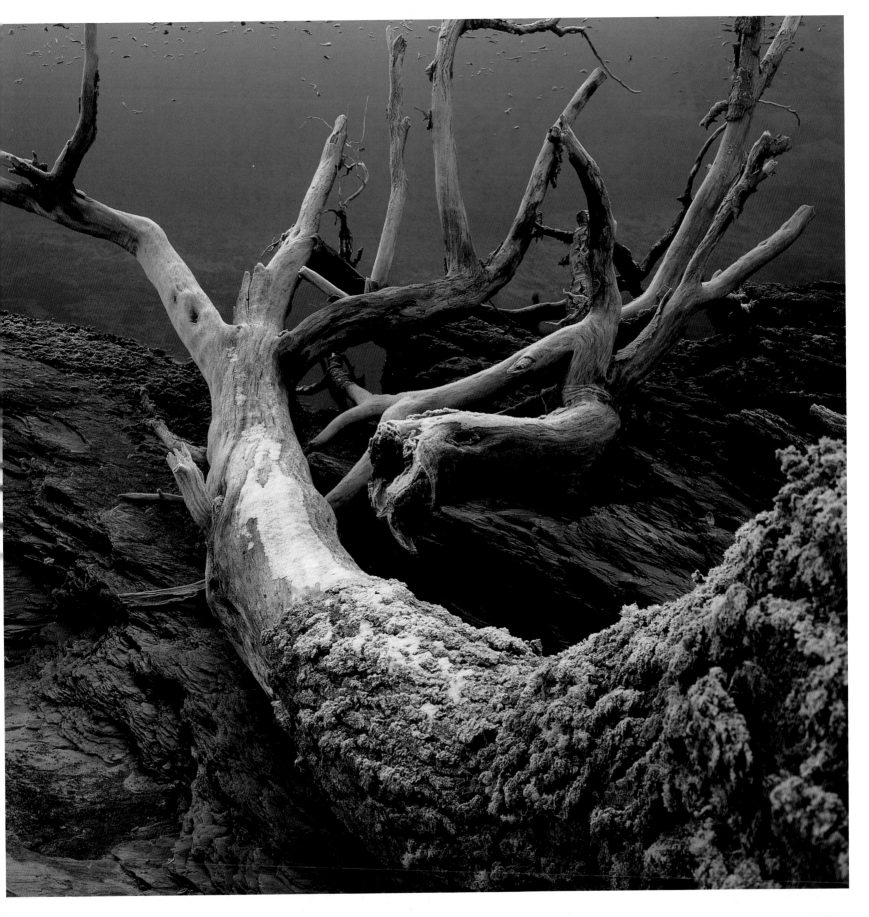

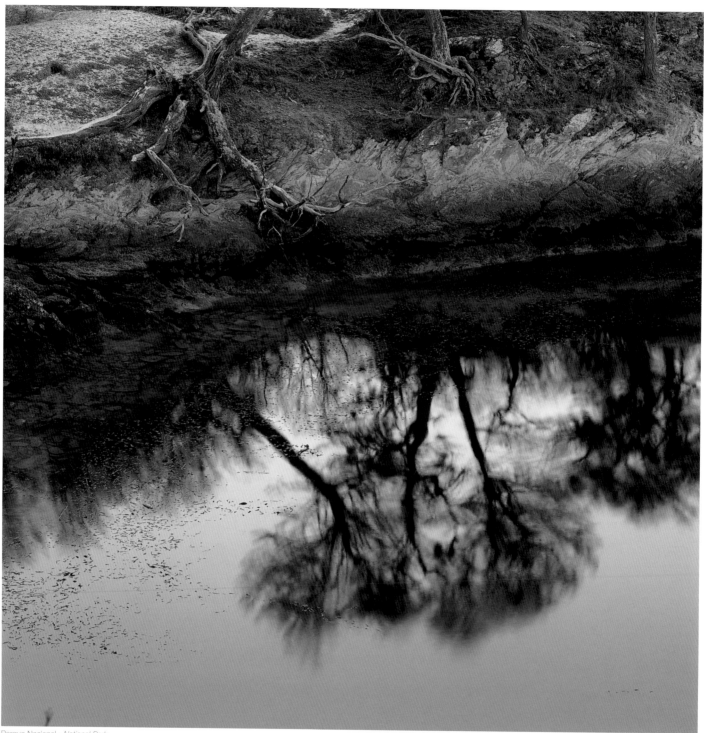

Parque Nacional - *National Park*

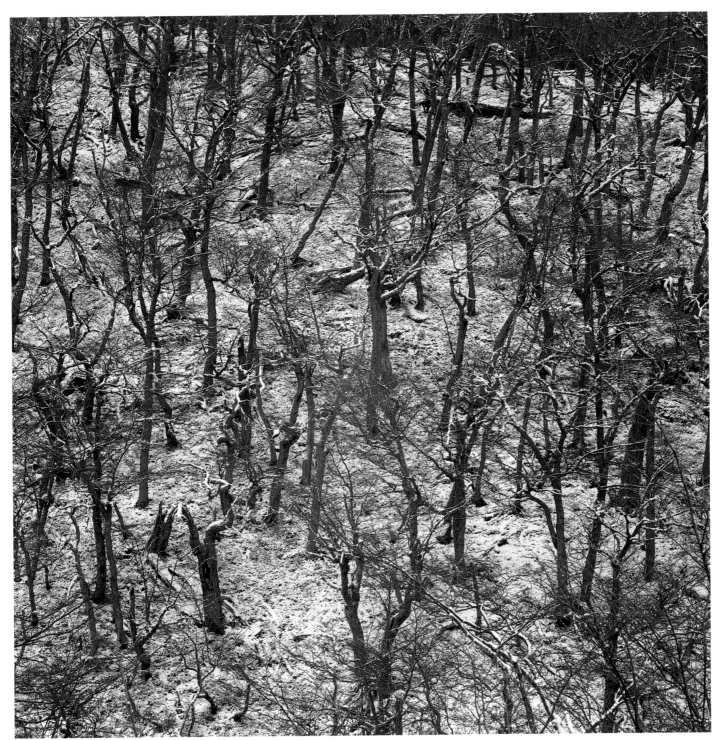

Lengas - *Nothofagus pumilio*

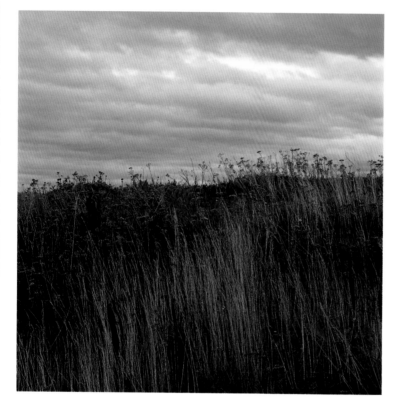

Almanza

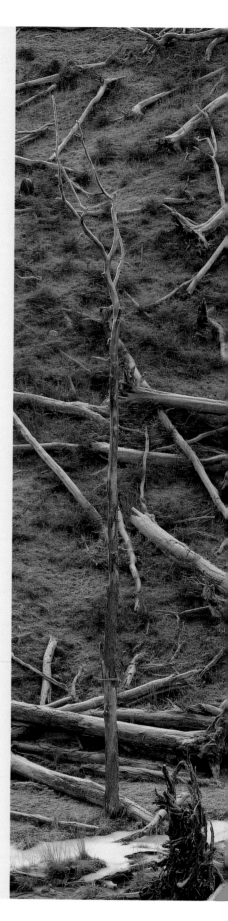

Bosque quemado - *Burnt forest* ▶

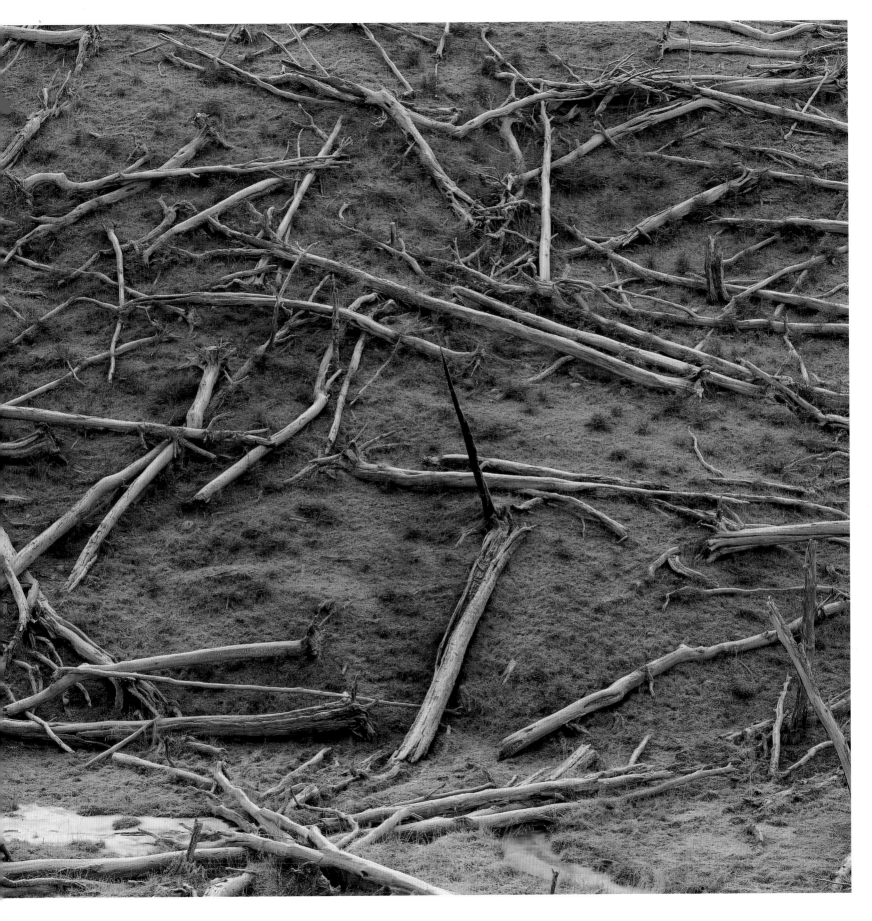

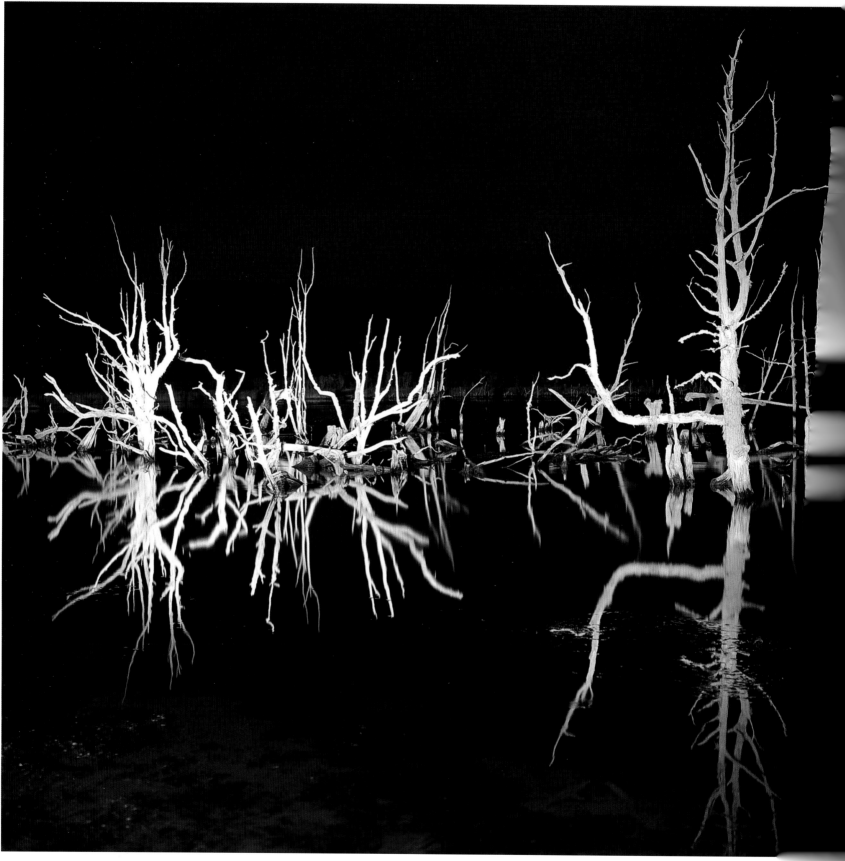

Rio Turbio

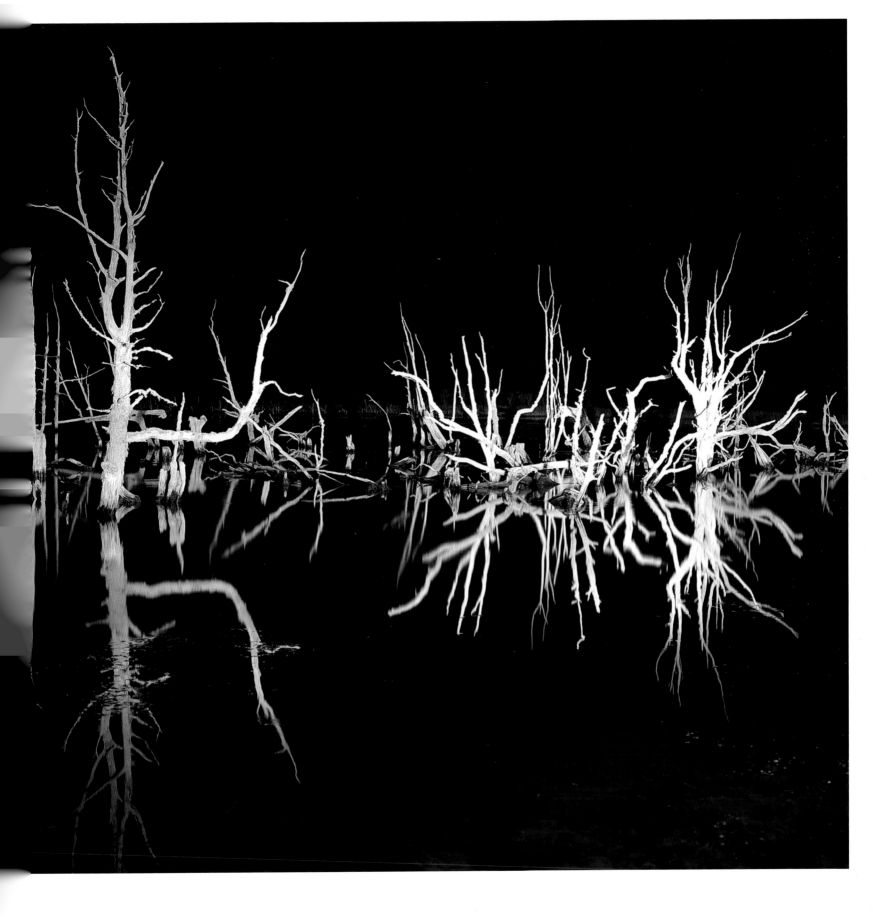

"SER MAR"

Por ser mar,
vuelvo en olas furiosas,
con alguna esperanza.

Ansioso, golpeo la roca
y desangra mi sal y yodo,
venas abiertas por mejillones.

Con vergüenza líquida,
escondo mis algas mustias,
en arenas empapadas
por mi llanto de espuma
y mis lágrimas de resaca.

Después, insisto, eterno,
en la siguiente onda,
salvaje mi bramido,
impotente mi salto
sobre la piedra yerma,
resbalando mis uñas de plancton,
escurridas en el basalto.

¡Ella devoró mi corazón azul
cuando saltó de mis abismos,
en aquel tonto pez volador!
Sin embargo y por ser mar,
horadaré poco a poco la piedra
y volviendo en alguna borrasca,
seré de pronto Neptuno,
montado en invasor tifón,
salpicaré sus alas,
con el beso furtivo,
de mi lluvia arrachada.

LA ISLA Y EL MAR AUSTRAL |EL ENCUENTRO

THE ISLAND AND THE SOUTHERN SEA / THE MEETING

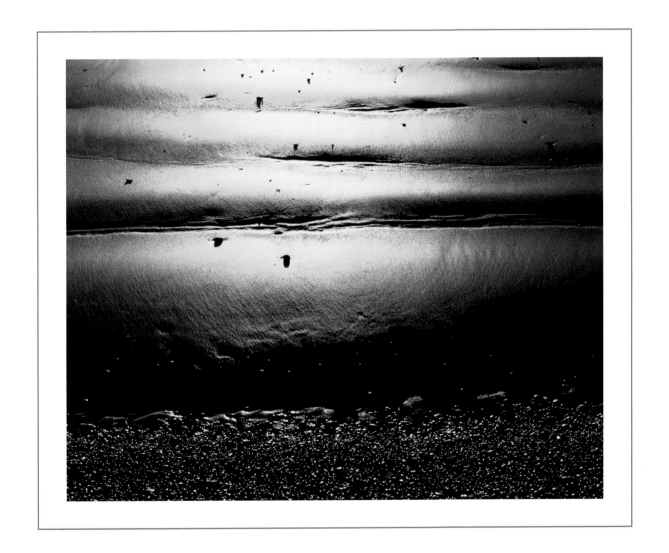

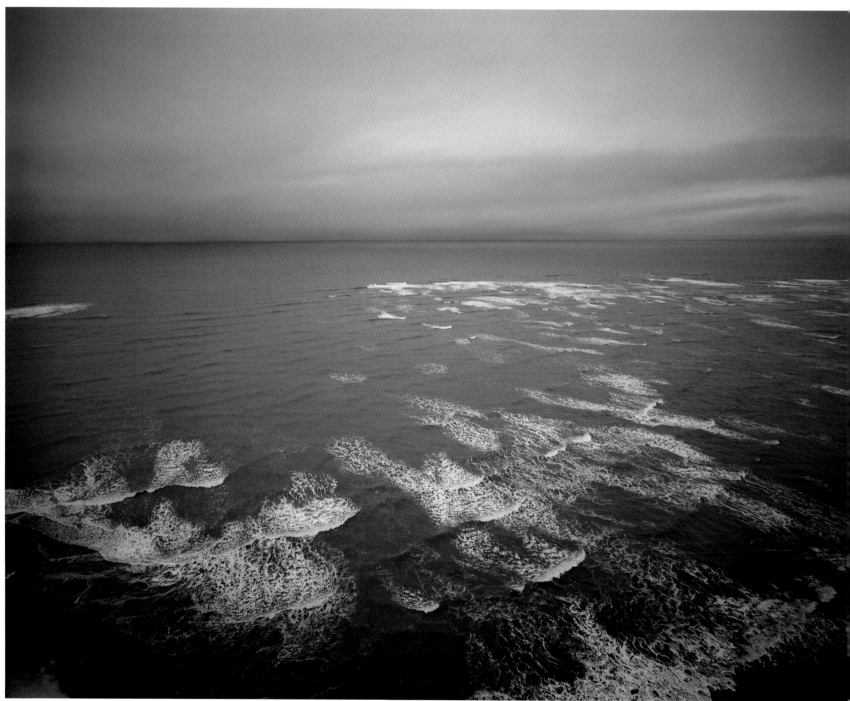

Cabo Domingo *(Cape Sunday)*

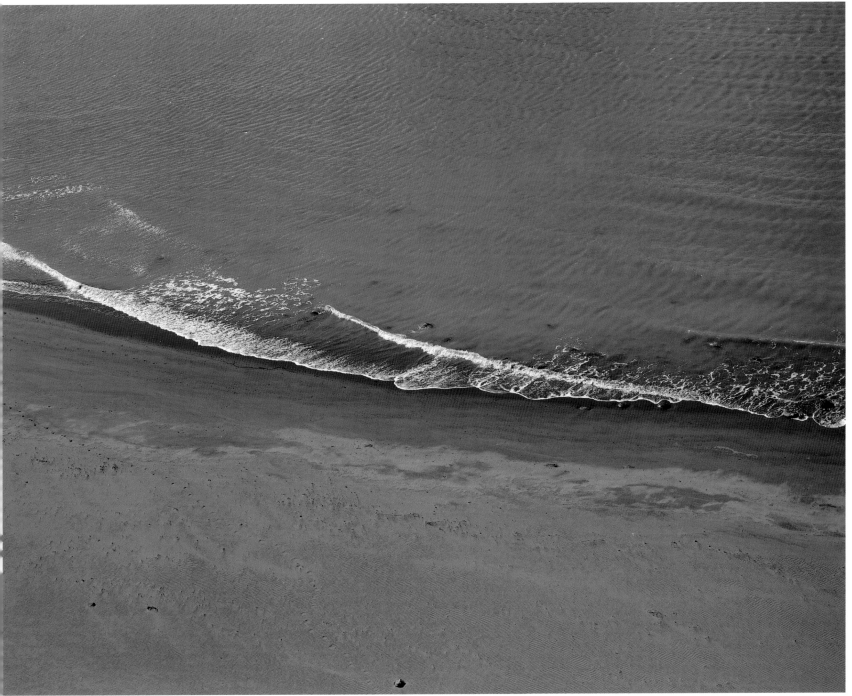

Playa San Martin - *San Martín beach*

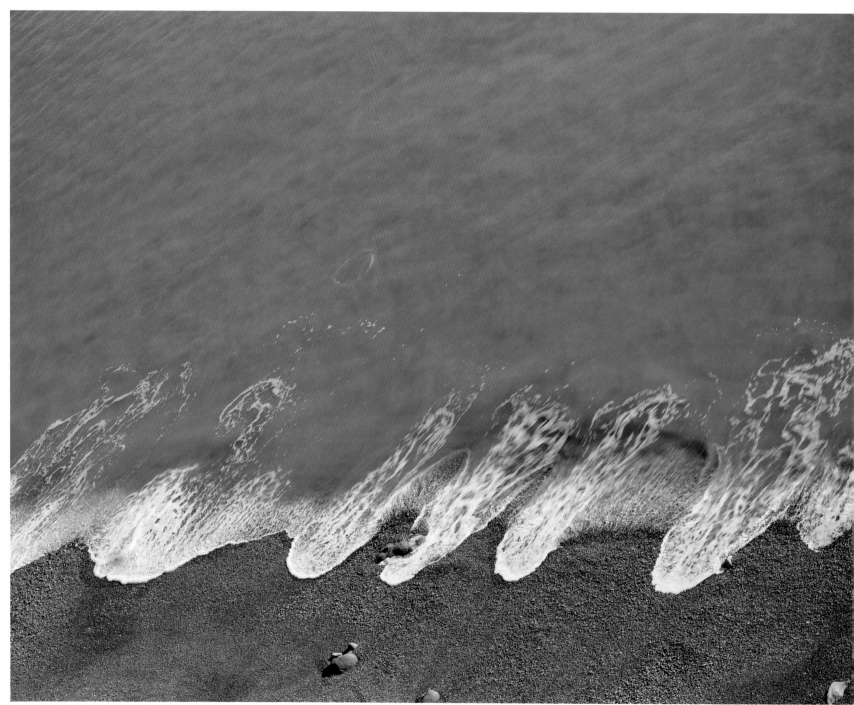

Costa Cabo Yrigoyen - *Cabo Yrigoyen coast*

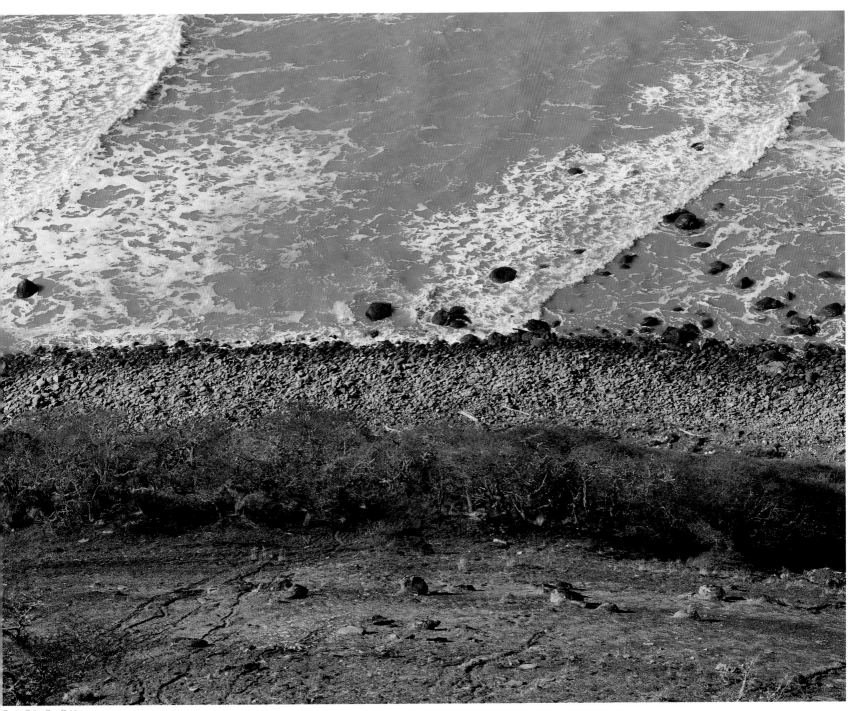

Costa Cabo San Pablo

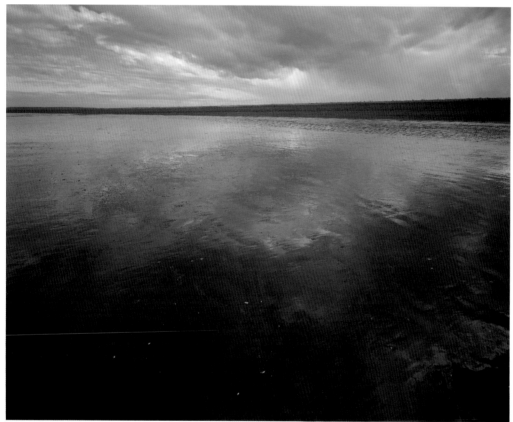

Costa Estancia Viamonte - *Estancia Viamonte coast*

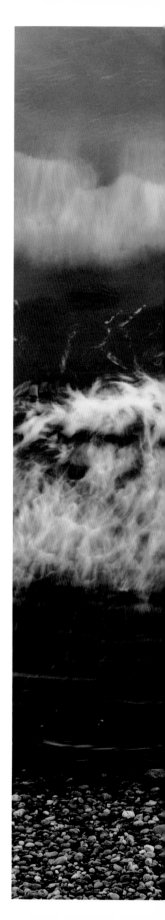

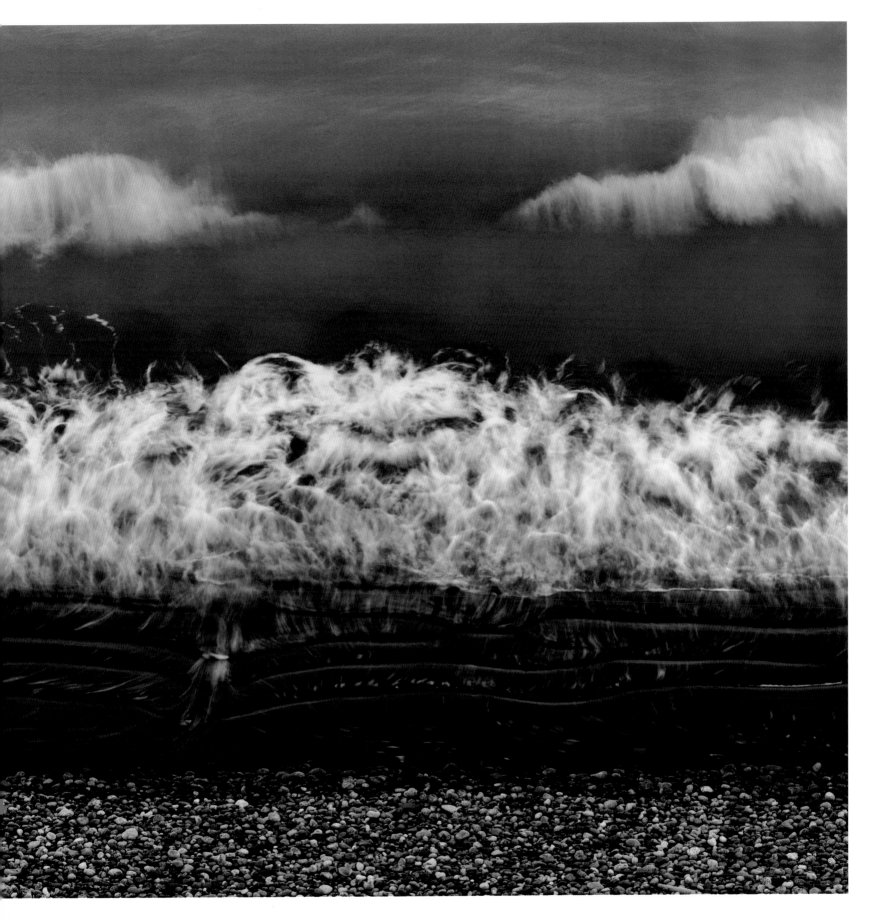

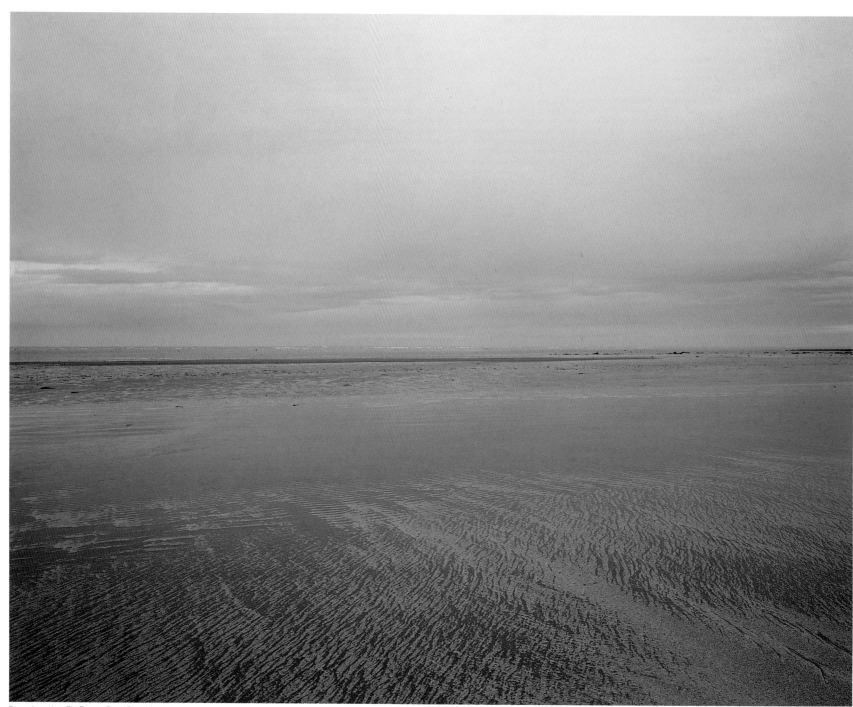

Desembocadura Río Ewan - *Ewan River Mouth*

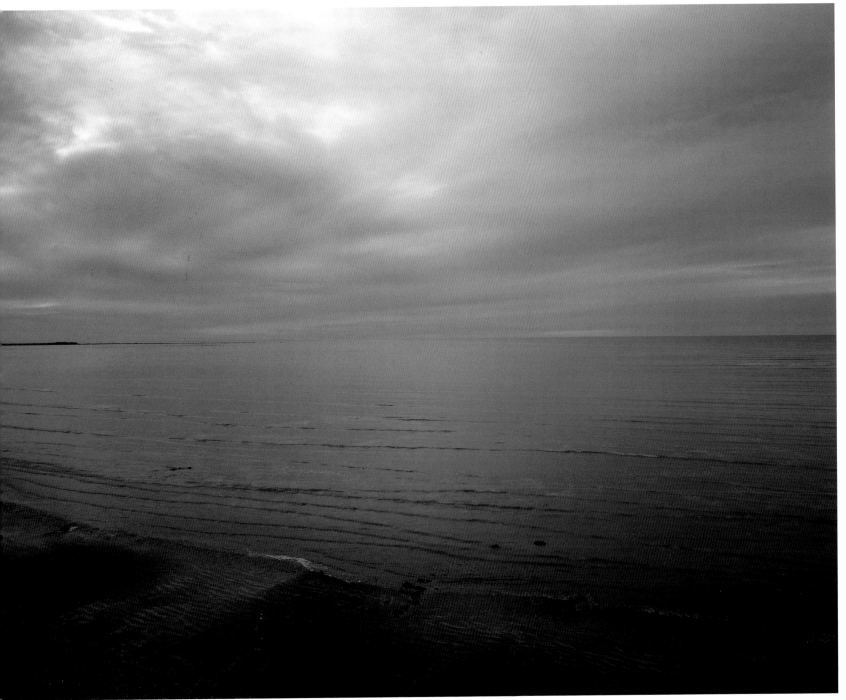

abo Auricosta

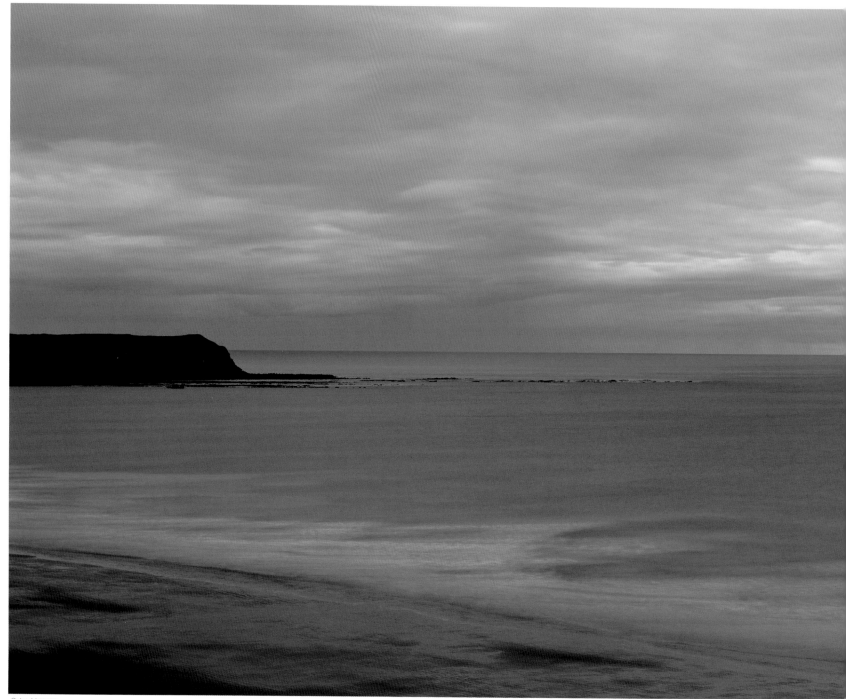

Cabo Irigoyen

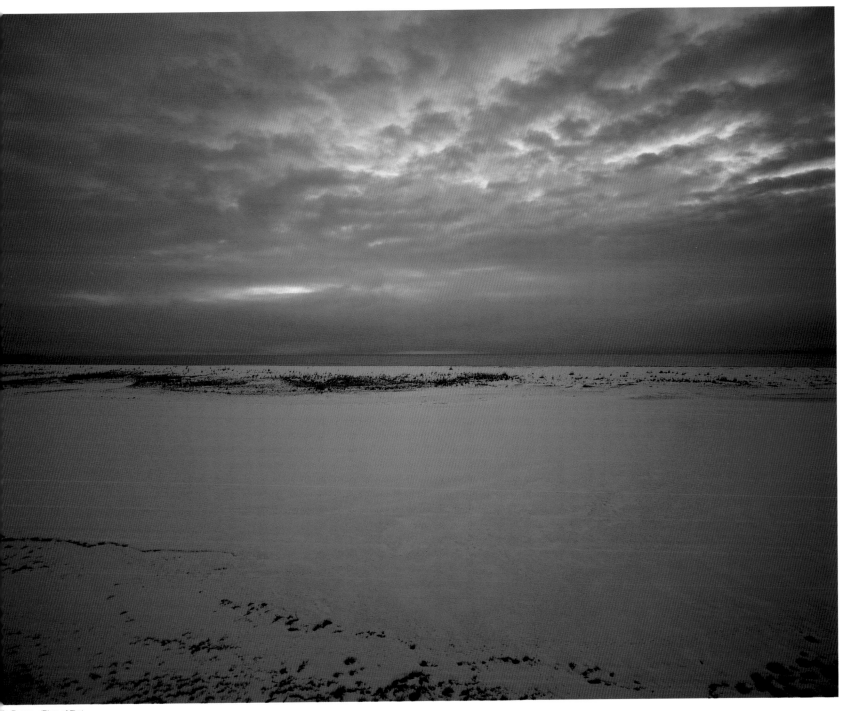

Río Fuego - *(River of Fire)*

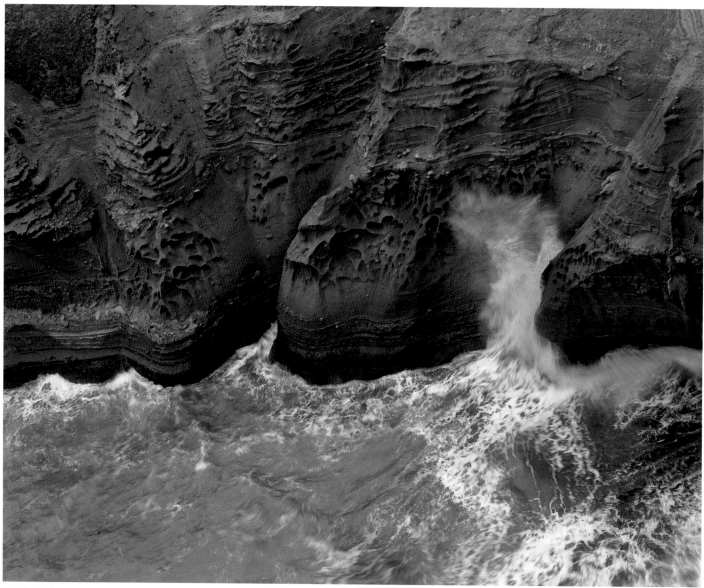

Cabo Santa Inés

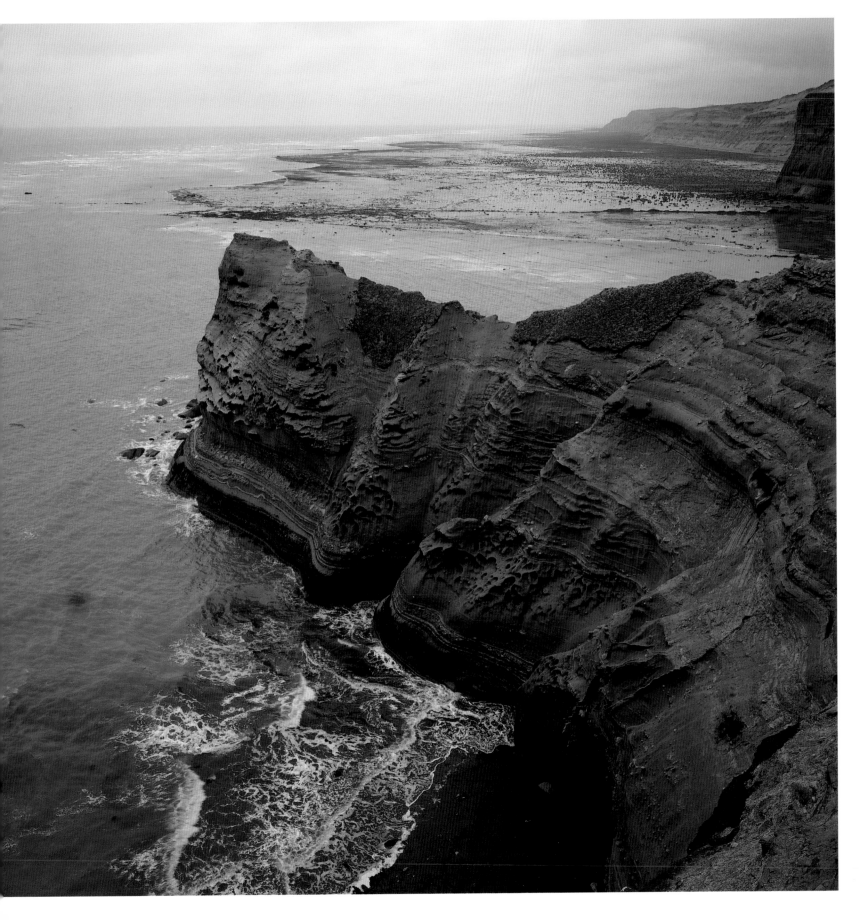

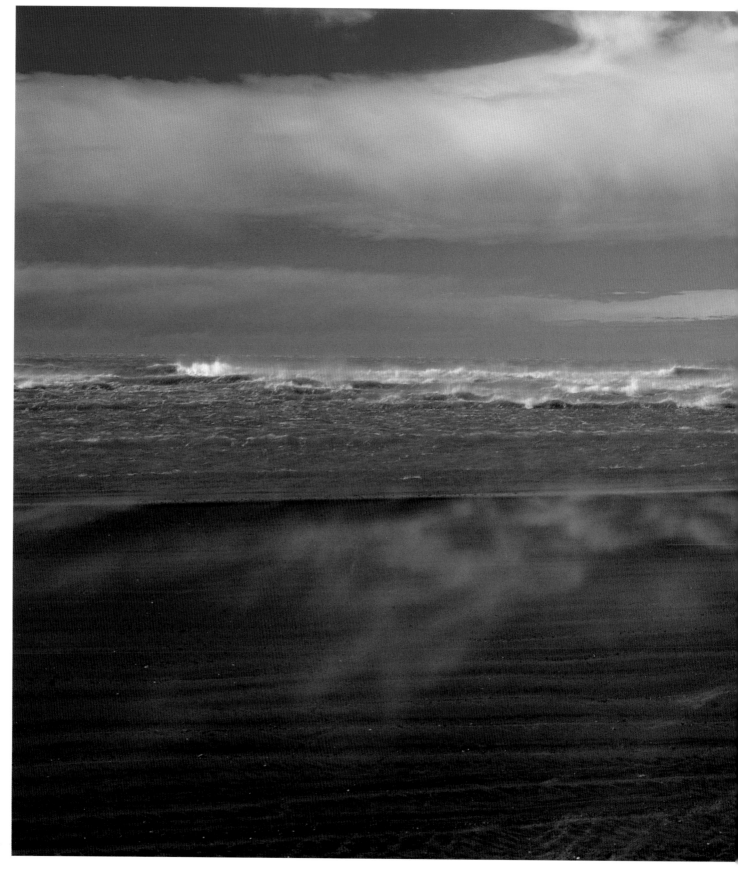

Hito 1 - *Boundary Stone 1*

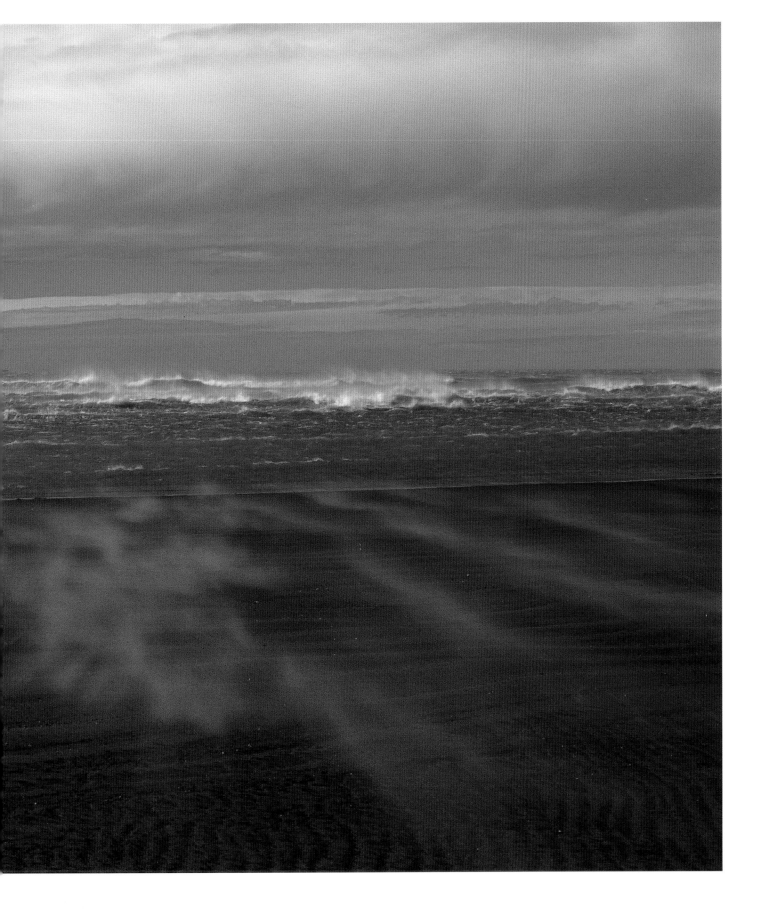

USHUAIA Y BEAGLE EL BOSQUE JUNTO AL MAR / THE FOREST BESIDE THE SEA

GUSTAVO GROH

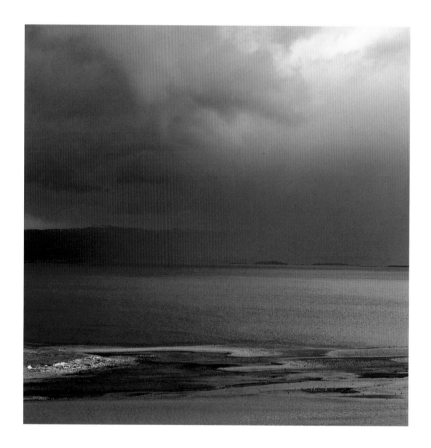

www.ushuaiaview.com

groh@ushuaiaview.com

Impreso en Argentina en Mundial SA - Se imprimieron 2500 ejemplares en noviembre de 2003

GROH, GUSTAVO - USHUAIA Y BEAGLE: EL BOSQUE JUNTO AL MAR - 1. ED. USHUAIA - EL AUTOR, 2003. 80 P.; 25X25 CM. ISBN 987-43-6699-0 // 1. FOTOGRAFIAS. TITULO. CDD 770